軍事模型
人形製作指南

Essential knowledge and skills of creating military model figure.

精心製作的裝甲戰車模型
唯軍事人形可烘托其宏偉

文／齋藤仁孝
Described by Yoshitaka Saito

　　想要讓戰車模型看起來更帥氣！最好的方法就是在作品中加入「人形」。我們欣賞戰車微型作品時，很難從中感到實際戰車所散發的震撼力。但若是搭配經常接觸的事物，就比較能夠如臨其境了。而從過去兩次世界大戰至今日，大家都相當熟悉，也沒有太大改變的，就是「人類」了。不只大小尺寸，我們也非常了解人類的柔軟與脆弱。如果在戰車作品加入人形，不僅能作為比較對象，凸顯戰車的龐大、厚重感，也能夠藉由強調鋼鐵裝甲板遠比人的肌膚堅硬，使觀者相當容易感受兩者的氣勢差異。

　　雖然光靠戰車模型，就能呈現出很帥氣的感覺，但從附加價值（？）的角度來看，加入人形將更容易掌握車輛是否能夠行駛，或是已遭受攻擊無法運作，為單件的戰車作品形塑故事；若是擺放在地台上，就能轉身一變成為情景模型……。

　　正因為透過多元表現並延伸發展，讓我們能夠把模型組的內容物從水壺、鋼琴，甚至擴及到建物，這也是戰車模型特有的樂趣所在。透過人形，我們就能接觸到光靠單件戰車作品難以體驗的寬廣世界。然而，對於想「開始製作人形吧！」的人而言，絕大多數的人會發現，製作人形雖然是以「熟悉的事物」為對象，但作業起來卻比車輛更加困難。即使買來參考書，想要試著理解步驟，卻發現大部分的內容都是在教導已經會製作人形的讀者如何突破既有技術。如此反而容易令各位浮現「一開始就要做到這種程度嗎？」的誤解，因此並不推薦給剛入門的讀者。對於躍躍欲試的人而言，想必也會望之卻步吧。

　　然而，若因為看起來「感覺很難」，就放棄挑戰也實在可惜。實際上，沒有人能夠剛接觸新領域立刻駕輕就熟，就連資深的人形模型師在剛開始挑戰時也是菜鳥，因此各位完全無須膽怯。本書將會解說如何開始製作軍事人形，讓初學者也能穩紮穩打，慢慢進步。正如前文所述，加入人形一定能讓戰車模型的製作過程更加愉快，也希望更多的模型師透過本書，了解其中的樂趣與充實的內容。 ■

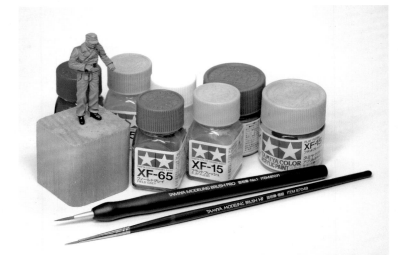

▲▶放大觀察TAMIYA 1/35「德意志國防軍 戰車兵組」，發現與身體零件的皮帶扣邊緣的輪廓相比，頭部零件的五官造型明顯更細緻、更滑順。

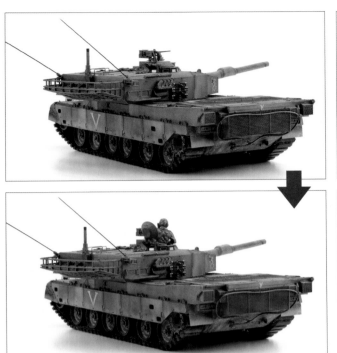

**有無人形會徹底翻轉
裝甲戰車模型的印象！**

▲讓我們實際透過有無擺放人形，來看看會對車輛給人的印象帶來多大改變。上面的照片是以相同角度拍攝，上方有人形，下方沒有人形。從沒有人形的圖片可看出主角為戰車，只能透過砲塔的方向來傳達情境。因此只要一個環節錯誤，就會使整體看起來非常乏味。但加入人形後，搭配砲塔與人形的視線，就能使戰車模型的情境更為豐富。舉例來說，光是安排車長站在指揮塔上，就能立刻掌握戰車處於發動狀態這項重要情報。

除了讓人形乘坐於車輛上，還可安排多個人形面朝同一方向，或是擺出放鬆的姿勢，展現光靠戰車所無法展演的故事性。即便沒有地台，還是能散發猶如立體透視模型般的氛圍。此外，亦可透過人形來說明情境。照片範例雖然都是展現放鬆的氛圍，但只要刻意彎下人形身軀、盡量壓低身體，或是只有眼睛露出艙口，就算不是立體透視模型也同樣能提升緊張感。光靠戰車要述說故事相當困難，若是搭配人形，就能立刻降低難度。

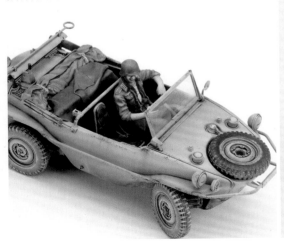

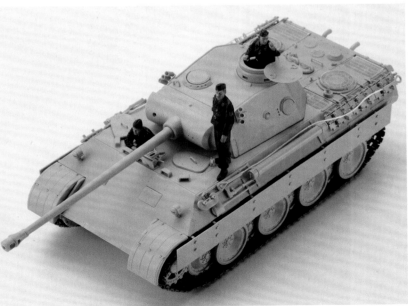

6　製作軍事人形的注意事項

8　軍事人形模型塗裝解法大全 Q & A

17　【初級編】

18　人形的基本製作～1

20　人形的基本製作～2　如何強調皺褶等凹凸起伏

22　人形的基本製作～3　改變姿勢與填補增重

24　試著塗裝軍事人形吧

26　運用暗部＆亮部對比，強調層次變化

28　壓克力漆與琺瑯漆併用，賦予人形新面貌

30　施加陰影效果，賦予人形立體感

33　只要四支油畫筆，輕鬆塗裝皮膚陰影

34　活用琺瑯漆特性，人形塗裝進階技法

36　動物模型塗裝法

41　【中級篇】

42　德軍迷彩服塗裝法

46　陸上自衛隊迷彩服塗裝法

50　如何為迷彩服施加陰影

52　生動點出人形的雙眼

57　【高級篇】

58　人形界巨匠：平野義高大師的塗裝法

60　平野義高大師的女性人形塗裝法

62　人形搭乘車輛時的套合技巧

66　重塑既有人形模型組，融入情景的姿勢改造法

70　從竹一郎大師的作品，欣賞工藝精湛的小型情景模型

78　以噴筆呈現陰影～1

82　以噴筆呈現陰影～2

84　運用新型水性漆「ACRISION」，挑戰層塗加工法

86　發揮水性壓克力漆特性，塗裝 TTsKo 迷彩

88　透視小型情景模型，重新挖掘壓克力漆的優勢

92　結合開頂式自走砲，重現驚心動魄的戰鬥劇

塗裝時，要使用什麼塗料？

硝基漆

●特色為漆膜強度高、乾燥時間短。日本國內許多模型師主要都會用硝基漆來塗裝車輛，顏色種類也相當豐富。

 以硝基漆塗裝人形時，優點在於乾燥時間短。由於人形必須重複塗裝並等待乾燥時間，當人形數量愈多，縮短時間便更加重要。此外，硝基漆的獨特光澤最適合重現肌膚感。

 硝基漆的成分含有有機溶劑，若使用時不習慣戴口罩，請避免長時間作業。另外，塗繪時如果畫筆在同一位置停留太久，可能會溶出底漆，造成剝落、滲透，出現下層漆的顏色透出上層漆膜的情況。

壓克力漆

●無論作為上層漆或下層漆，壓克力漆都是無懈可擊的萬能塗料之一。大多數的品牌都適合筆塗，種類與顏色都相當豐富。

 遮蔽性強、容易上色的塗料。壓克力漆為水性塗料，就算不使用專門的溶劑也可以水稀釋，CP值佳，其中不泛Vallejo、LIFECOLOR等品牌。許多的頂尖模型師也都選擇使用壓克力漆，實屬塗裝人形的絕佳選擇。

 部分品牌的壓克力漆有時顏色太強，會出現完成品比預期鮮豔的情況。雖然稀釋條件也會帶來差異，但一般來說壓克力漆的遮蔽性佳，可能不容易暈染開來，導致塗漆層特別明顯。

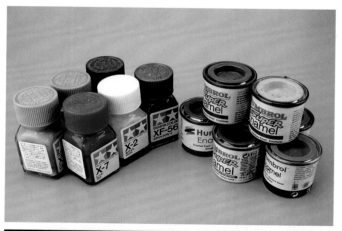

琺瑯漆

●琺瑯漆不容易滲入硝基漆或壓克力漆，適合作為上層漆。另外還具備延展性佳，可輕鬆筆塗的特色。

 琺瑯漆的延展性佳，容易吸附在畫筆上，因此在多款不同性質的塗料中，算是相當適合塗裝人形的一款。其中又以Humbrol琺瑯漆的顯色最佳，一般認為是塗裝人形的最佳塗料。

 琺瑯漆乾燥時間較長的特性，其實可視為優點加以發揮。使用前若不充分攪拌，塗層可能會出現光澤，又以Humbrol琺瑯漆最容易發生，因此使用時務必依照容器標示攪拌30秒左右。

油彩（油畫顏料）

●製作模型用的油彩，感覺就像是裝在軟管的塗料原液。油彩原本是用來繪畫，但現在也有販售模型專用的商品。

 油彩絕對是最容易混色的塗料，能夠將不同顏色的交界處自然暈染開來。裝在軟管的塗料如同原液，必須稀釋才能使用，若是用在人形上，一條顏料能塗裝的數量相當可觀。

 最近坊間已經推出模型專用的油彩，也可以在模型店購得，但銷售的店家不多，不太容易取得。另一方面，油彩尚未推出膚色或軍事專用配色，因此使用時必須具備調色技巧。

盡量避免碰觸塗裝好的部位

塗裝人形時，主要會使用壓克力漆或琺瑯漆這類顏色強、遮蔽性佳的塗料。這類塗料的漆膜強度不如硝基漆，稍微擦拭就會改變光澤度，甚至剝落。再者也不易修改，一旦畫錯就必須重頭來過，因此務必多加留意。

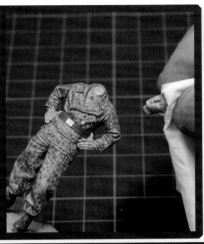

▶ 只要開始塗裝，基本上就不能直接用手觸摸人形。若是需要黏著頭部之類無法避免碰觸時，務必藉助軟布或手套。

放大鏡是有力助手不妨積極運用

其實，描繪1/35這麼小的人形臉部或迷彩紋樣時，難度就像在米粒上寫字。備妥放大鏡，就能分色塗裝人形的細節，非常神奇！人的厲害之處，就在於只要眼睛看得見，就能做出各種細微的動作。未曾體驗過的讀者，不妨抱著被騙的心情嘗試看看。

▶ WAVE製「桌上型放大鏡」（附LED燈）

事前準備與選對畫筆是使人形更精緻的祕訣

日本有句話俗諺「弘法不挑筆」，但我們並不是像弘法一樣高強的模型師，所以還是謹慎挑筆吧。訣竅在於挑選像MODELKASTEN或Winsor & Newton等筆尖較不會分岔的畫筆品牌。此外，為了能夠正確塗裝全長約5cm、尺寸極小的1/35人形，必須準備可確實固定人形的底座。雖然不少模型師在塗裝時，往往直接在人形腳底刺入銅線固定，但這種做法會使人形晃動。只要使用像圖中大小的方形木塊，就能穩穩固定人形，正確塗裝。

乏味的練習成就事半功倍之效

想要精進製作人形的技術，訣竅在於累積製作數量……這是理所當然的道理。讓我告訴各位如何運用一點小訣竅，就能使技術變更好，那就是——練習描細線。說到塗裝人形，與其說是「塗繪」，感覺更像「描繪」。疊塗塗料其實就像連續描繪細線的作業，尤其是在小到只有1/35比例的面積放入大量資訊時，就必須非常講究作業的細緻度。只要練習描繪細線，記住筆尖的運筆方式，自然就能使塗裝人形的技術大為提升。不僅如此，描繪細線還能掌握稀釋塗料的要領，同時練習如何用畫筆沾取塗料，才能避免塗料滲開。

▼ 使用塑膠板練習描繪細線。只要盡量描繪細長的線條，讓身體記住如何運用塗料與畫筆。畫線時，也要留意塗料的濃淡。

▲ 知名的人形模型師，作業時大多都會在調色盤旁擺放面紙，這樣才方便調整畫筆上的塗料量，避免滲開，也能順便將筆尖理順。

注意黑與白

人形的基本塗法，是塗上基本色後再加入陰影及亮部。以這個步驟塗繪時，務必特別留意冬季迷彩服的白色與德軍戰車兵的黑衣。白色不會變得更亮，黑色也不會變得更暗。雖然可以一直疊塗加深或加亮顏色，但必須適時調整塗裝方法。另外，也可以選擇先從中間色開始塗起，就算不變更上色順序也能輕鬆作業。

▶ 白衣與黑衣相反，很難加入亮部，建議可將底色改成米色等中間色。

▲ 德軍戰車兵的黑外套，只要以灰色取代黑色作為底色，就能順利畫出陰影。

想要挑戰塗裝人形！我很懂這樣的心情。凡事喜愛裝甲戰車模型的人，難免都會很在意人形。就讓我盡全力來回應大家的心情！在人形這道門檻的另一端是毫無設限的廣闊世界，就全看我們該如何開啟那扇門扉。不過，如果是以既有的方法作業，完成的人形會像下圖一樣，猶如在原地打轉，毫無進步……。這裡就讓我回答塗裝人形時常遇到的問題，並且同步提供新的製作基準，期望能讓各位更加喜愛塗裝人形。

各種等級的疑難雜症

針對要開始接觸塗裝人形的讀者……咦？但是真的不用管「我其實已經略有涉獵了，但沒有很順利」「如果塗的技術能更好一些」這群人嗎？不行，當然不可以！對此，我會從只要是塗裝過人形的模型師，都會遇到的「各種疑難雜症」中，舉出大家一致認為「總是會卡住」的事例加以解說。換言之，本書是從初級直接晉級到接近中級的難度。在前面幾頁（P12）登場的人形是「集結各種塗裝難題」的成品，如果能完成到這樣的程度，基本上已經接近中級水準，但與專業或資深模型師的作品又有什麼不同呢？其實拆解流程，會發現每個環節都存在細微差異。首先，我要介紹一些不聽白不聽的人形塗裝訣竅，讓已經開始塗裝的讀者能夠思考是要繼續挺進還是稍微折返；也能讓剛接觸的讀者學會如何打好底子，避免失誤。　■

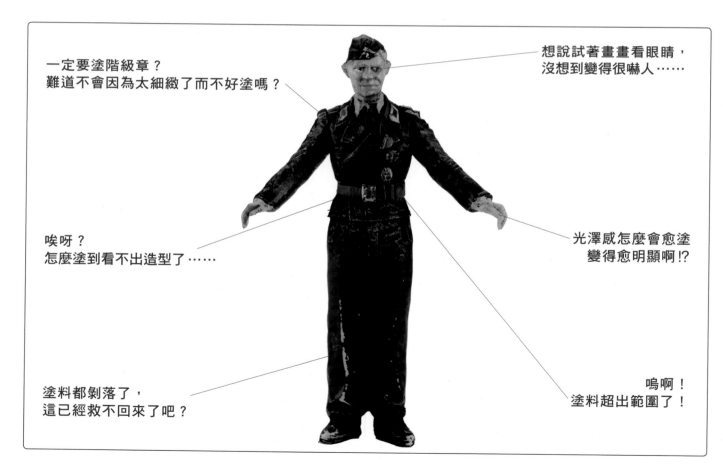

一定要塗階級章？
難道不會因為太細緻了而不好塗嗎？

想說試著畫畫看眼睛，
沒想到變得很嚇人……

唉呀？
怎麼塗到看不出造型了……

光澤感怎麼會愈塗
變得愈明顯啊!?

塗料都剝落了，
這已經救不回來了吧？

嗚啊！
塗料超出範圍了！

①塗料超出範圍

②塗層剝落

③使用消光漆卻愈塗愈亮

④塗料蓋住造型

⑤畫入陰影後變得更暗沉

⑥畫不好眼睛

⑦要用什麼顏色塗頭髮與眼睛？

⑧如何黏著已分別塗裝完成的零件？

⑨幾乎無法挽回的失誤……
有沒有補救的方法？

⑩想要還原素材的質感

⑪某些部位還是需要光澤？

⑫想細緻重現階級章

⑬人形是否需要舊化呢？

Q.1
塗料超出範圍

這是塗裝人形最常見的失誤。心裡想著要小心塗，塗料卻怎麼樣都沒辦法落在要上色的區域……。明明不會緊張，可是筆尖就是一直抖，請告訴我該怎麼預防或補救。

A.方法1　直接上漆做簡單補救

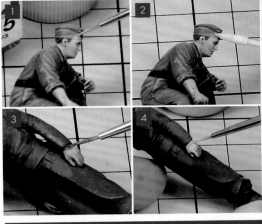
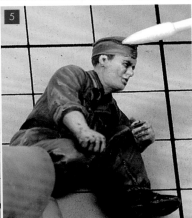

1 先介紹琺瑯漆超出範圍時的補救法。範例中超出範圍的是膚色。

2 琺瑯漆可使用溶劑擦拭，只要以棉花棒沾取少量溶劑，擦拭超出範圍的塗料即可。如果底漆是硝基漆或壓克力漆，基本上都能順利擦拭；但若是琺瑯漆，就可能會溶出底漆，連同底漆都一起擦掉。因此要避免過度擦拭，擦拭時也要放輕力道、謹慎作業。

3 擦掉超出範圍的塗料，最後再以新的棉花棒去除殘留的塗料及溶劑，完成修補。若這時出現底漆剝落的情況時，可以改用壓克力漆修補，透過直接上色完成補漆處理。

4 接著說明壓克力漆超出範圍時的處理法。壓克力漆很難用溶劑擦掉，因此只能以補漆的方式覆蓋超出的顏色。

5 壓克力漆具備良好的遮蔽性，就算在暗色上塗亮色也不太會透色，可充分顯色，因此只要多塗幾次即可。

A.方法2　調整作業姿勢

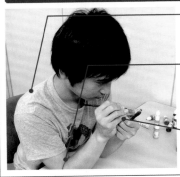

收緊腋下，無須施力。腋下打開，就會使手肘間變大，導致手腕、指尖的移動幅度也跟著加大，作業時便容易晃動。

這樣的姿勢雖然不太好看，但手肘靠在桌上，指尖動作就會明顯變得穩定。試著找出雙肘靠桌時，寬度適中且能維持穩定的距離；若是長時間作業，也可以在手肘下方鋪條毛巾。

雙手緊靠能減少手指抖動。就算以慣用手握筆，另一手拿穩人形，重點還是必須盡可能地維持兩手相靠的姿勢。

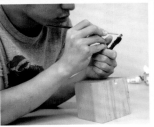

▲每個人的情況或許不同，但雙手靠著大約10cm高的木塊或堆疊的書本也是個不錯的方法。總之，一定要懂得「固定」！

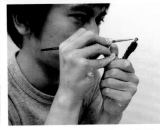

▲也可以將握筆手的小指抵著人形或固定座上，減少晃動，也更容易掌握畫筆與人形之間的距離。

Q.2 塗層剝落

明明看起來塗得還蠻不錯的，沒想到漆膜剝落，露出底色……怎麼會這樣？我好不容易塗那麼漂亮……。這沒辦法補救嗎？

A.方法1 前置作業與打底要仔細

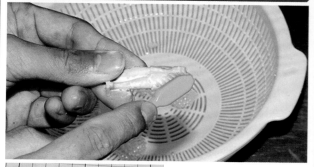

塑膠人形的表面很可能殘留離型劑，必須先以專用清潔劑洗淨後，再噴塗液態補土。若有殘留的離型劑，便會連同液態補土一同剝落。

A.方法2 重複等待塗料乾燥，再次上色

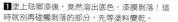

1 塗上琺瑯漆後，竟然溶出底色，漆膜剝落！這時就別再碰觸剝落的部分，先等塗料變乾。

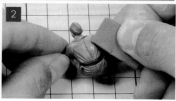

2 塗料乾燥後，使用2000號的砂紙打磨剝落處，磨平漆膜的高低落差。乍看似乎會使損害更嚴重，但這道作業能夠避免塗料卡在漆膜的落差間，對成品造成更大的影響。

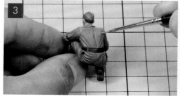

3 在受損處稍微塗漆、等待變乾，如此重複作業以修補損傷。

4 最後再噴一層消光漆調整即可。

Q.3 使用消光漆，卻愈塗愈亮

明明是用消光漆，卻變得閃閃發亮？為什麼會這樣？難道是不良品……？

A.方法1 充分攪拌塗料

塗料多少都含有透明成分。使用塗料時，如果沒有經過充分攪拌，可能會沾取較多透明的成分，導致明明使用消光漆卻出現光澤的情況，因此作業前務必充分拌勻。

A.方法2 使用消光產品

使用畫筆塗裝時，就算充分攪拌，還是可能帶有些許光澤。所謂的「消光」，其實是漆膜表面形成無數個微小的凹凸形狀，避免光線朝各個方向反射而產生光澤。然而，筆塗時畫筆會擦去漆膜表面的凹凸，導致光線漫射能力變弱。建議可添加消光劑，做出更多的不均勻表面，或是塗裝後再噴一層消光透明漆。

Q.4 塗料蓋住造型

不斷重疊塗漆後，造型卻被塗料給蓋住了。一張帥帥的臉竟然變成沒有五官的無臉男……。

A.方法1 基本原則是薄薄塗色

塗裝人形時，基本上疊加的塗漆必須維持薄薄的一層。不管遮蔽性再怎麼強的塗料，也無法一次就塗出完美的顏色，因此分次疊塗薄漆是最基本的概念。
1 濃度基本上要像範例這樣。
2 臉部有許多細節，作業時必須特別謹慎！

A.方法2 使用噴筆打底也是好方法

與其他顏色相比，膚色算是遮蔽性較差的顏色，因此在顯色上也稍有難度。不只如此，臉部還有許多深邃的部分，這些凹陷處容易累積塗料，蓋住造型。比較有效的對策是以噴筆噴一層膚色底漆，透過薄薄的漆膜確保顯色。推薦先以壓克力漆或硝基漆打底，接著再用琺瑯漆上墨線。

Q.5 畫入陰影後變得更暗沉

試著在人形加入與戰車模型一樣的漬洗作業，但最後成品看起來都好暗好髒。難道說人形的製作方法與戰車不一樣嗎？

A.方法1 上墨線的背後原理不同

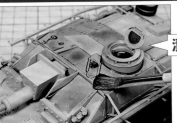

漬洗 ✕

色調調節 ○

基本上，人形進行的是「加入陰影」的作業，目的不在於「弄髒」，因此將戰車模型的步驟直接套用在人形上，看起來就會髒髒的。各位如果將漬洗的髒汙效果，調整為呈現陰影的色調變化（Color Modulation），應該就更能理解。塗裝人形其實就是表現光與影的作業。

A.方法2 配合各種顏色加入陰影

膚色
+
紅色 茶色

基本色
+
黑色 紫色

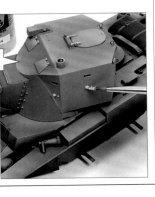

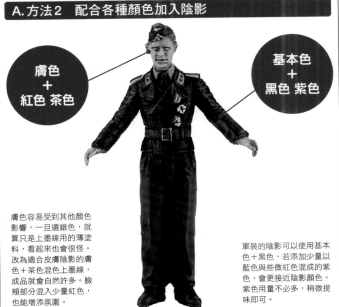

膚色容易受到其他顏色影響，一旦選錯色，就算只是上墨線用的薄塗料，看起來也會很怪。改為適合皮膚陰影的膚色＋茶色混合上墨線，成品就會自然許多。臉頰部分混入少量紅色，也能增添氛圍。

軍裝的陰影可以使用基本色＋黑色，若添加少量以藍色與些微紅色混成的紫色，會更接近陰影顏色。紫色用量不必多，稍微提味即可。

Q.6 畫不好眼睛

我不擅長塗裝臉部，而且眼睛的難度又特別高。我很努力想畫好眼睛，但最後都會變成睜大眼的驚嚇表情，有沒有讓眼睛看起來更像真的眼睛的畫法呢？

A.方法1　不畫看起來會更真實

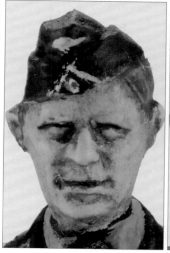 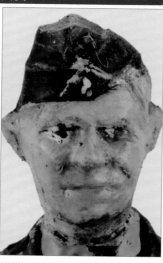

請比較上圖左右人形的表情，哪一個看起來比較自然？眼睛是人類會下意識優先關注的部位，如果是這麼不自然的眼睛，反而會形成強烈的違和感。既然如此，製作時就乾脆只上墨線，反而能帶給人第一眼便相當自然的印象。

A.方法2　眼睛的位置是否正確？

仔細觀察1/35人形的頭部，尤其是塑膠模型組的人形，有時會發現變大的不是眼睛，而是淚袋。人形的眼睛會太大，多半都是因為眼睛沒畫在正確位置，而是畫在淚袋上。在原本就不是眼睛的位置畫眼睛，看起來當然會非常不自然。眼睛實際上比較像細線，因此只需要上墨線即可。

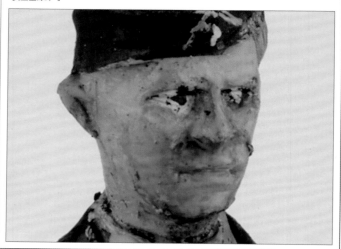

Q.7 要用什麼顏色塗頭髮與眼睛？

頭髮與皮膚的顏色因人種而異，對吧？前陣子我用金色塗人形的金髮，結果發現變得很怪，所以我想詳細了解皮膚的用色。

A.方法1　金髮未必就塗金色

頭髮除了黑髮以外，還有金色、茶色等各種髮色，可是如果直接使用這些顏色，看起來就會充滿違和感。這裡列出茶色與金色髮色供各位參考，請各位先參考這兩種顏色塗裝，之後再混入膚色就能排除違和感，呈現出相當協調的色調喲。

A.方法2　以膚色表現人種

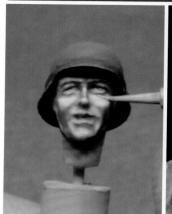

亞洲系的黃種人皮膚，可混入些許沙漠黃作為基本色。想加入亮部時，建議稍微控制亮部的程度，這樣才能維持色調平衡，看起來更真實。白種人則是以膚色＋白色，以更高一階的亮膚色作為基本色。由於白種人的造型較深邃，可以在鼻肌與臉頰上方畫入亮部，使成品更加真實。此外，在冬天活動的士兵，可在臉頰與鼻尖塗上非常淡的紅色，還能重現士兵的皮膚因受凍而變紅。

Q.8 如何黏著已分別塗裝完成的零件？

為了將武器及裝備分別塗裝得漂亮些，於是選擇先上色，再安裝在人形的本體上，卻發現無法順利黏著。為什麼會這樣呢？

A.方法1 刮掉黏著面的漆膜再黏合

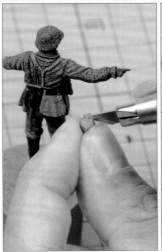
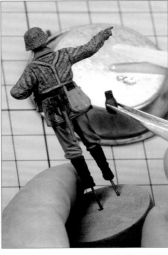

如果在製作階段就先將鏟子、刺刀、水壺等配件黏在人形上，作業時可能出現破損，或是不容易分色塗裝。雖然必須視情況而定，但還是建議各位盡量將配件與人形分開塗裝。黏合塗裝好的零件時，必須將貼合面的漆膜徹底刮除，露出塑膠層後再黏合。

A.方法2 利用銅線定位中心軸

黏著頸部與手臂等身體零件時，若能用銅線定位中心軸，在接著劑乾燥前較不容易出現錯位的情況，也可保持乾燥後的強度。盡量在貼合面的正中央以手鑽挖洞，插入0.5mm的銅線，再黏合零件。要注意軸線過長，反而不容易定位零件本身的中心點，因此銅線的長度只要能稍微插入相配合的零件即可。

Q.9 幾乎無法挽回的失誤……有沒有補救的方法？

用盡所有辦法想挽回失誤，卻是雪上加霜愈做愈糟……，搞到不知該怎麼辦才好！快救救我！

A.使用去漆劑便萬事OK

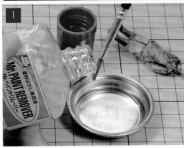
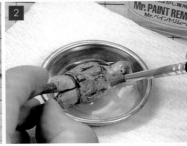

■使用MR.HOBBY的「Mr. PAINT REMOVER」去漆劑，重新塗裝。首先，將去漆劑倒入塗料盤。■接著浸入人形，使用刷毛較硬的畫筆擦拭，溶出塗料。■不時用面紙擦掉變混濁的去漆劑。一邊確認塗料尚未溶開的位置，一邊擦拭處理。■去漆劑變色時，必須更換新的去漆劑。■重複步驟■～■，去除塗料。去漆劑的成分基本上不容易滲入模型材料，即使重複使用也不必擔心傷到人形。

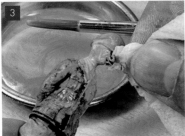

復活!!

Q.10 想要還原素材的質感

軍人全副武裝的裝備是由許多材質構成，是否能透過塗裝，呈現出不同材質的獨特質感呢？

A. 方法1　塗裝可傳遞直接訊息

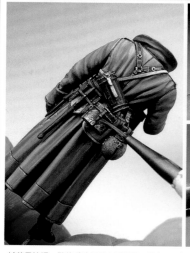

試著用誇張一點的手法呈現金屬製品，讓人一眼就知道是金屬材質。此外，剝除塗膜也是展現金屬質地的好方法。在銀漆上塗一層離型劑，塗裝出基本色，再用刀片刮除漆膜，最後再漬洗，使整體感覺一致。

A. 方法2　皮革部分的塗裝法

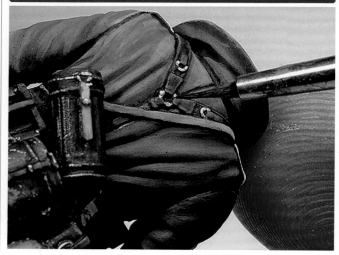

皮革背帶可上橘色的壓克力漆，再以稍微調暗的棕色琺瑯漆漬洗，就能散發沉穩的色調，更接近長期使用的陳舊皮革質感。除了橘色，也可以改用深黃等黃色系，看起來就像是不同種類的皮革。

Q.11 某些部位還是需要光澤？

除了金屬材質，是否還有其他就算帶光澤也不會很突兀的部位？究竟要不要表現光澤感呢？

A. 方法1　考量材質的類型

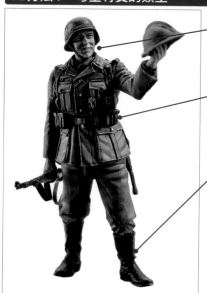

臉部
在眼睛與嘴唇等部位加入光澤，會更富有生命力。不過，若效果過亮，看起來反而不符合模型比例，必須特別留意。

身體
彈藥袋等配件多半為皮革製品。考量到與地面距離較遠，不會蒙上太多灰塵，因此稍微多點光澤也不會讓人感到奇怪。

靴子
皮靴加入光澤不會顯得突兀，但如果像新品一樣閃亮就非常不自然。可利用透明漆，表現出和褲子或上衣等布製品完全不同的質感，再覆蓋顏料，做出蒙上灰塵的效果。

A. 方法2　以畫筆描繪光澤

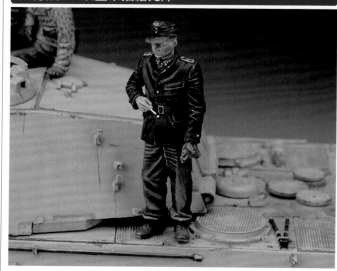

即便是帶有光澤的外套，也不能將整件都塗亮。建議在加入陰影時，使用畫筆以透明漆塗繪部（例如皺褶的頂端），使該部位發亮。如此一來更能強調亮部，質感也會變得豐富。

Q.12 想細緻重現階級章

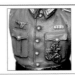

即便使用細筆畫，也無法漂亮分色塗裝出階級章。另外，就算可參考照片記錄，也看不出正確的使用色。

A. 利用水貼解決

軍隊制服放有階級章，但1/35的比例實在太小，根本就無法分色塗裝。再者，各國軍隊的階級標示不同，各有其規定。這時可在模型店購買階級章水貼，而非自行塗裝。基本上，階級章的貼法與車輛的標示水貼相同。將貼紙沾水，待背膠溶化後，再將貼紙從底紙移到特定位置並等待乾燥。由於會使用到很多小貼紙，所以必須準備鑷子等工具。此外，貼附位置多半非平坦處，如果備有軟化貼紙的水貼軟化劑，將會更加方便。但使用太多軟化劑會使貼紙破損，留意勿使用過量。

■ 1/16、1/35　德國兵階級章水貼組
● TAMIYA　⑩ TAMIYA

■ 美國陸軍徽章水貼組
■ WWII 德軍裝備水貼組
■ 德軍裝備水貼組 Vol.2
● Passion Models　⑩ M.S Models

Q.13 人形是否需要舊化呢？

是否需要把人形塗髒？如果需要，又該施作哪些部分？

A. 視情況做局部舊化

1 範例中框起的部分或許看起來沒有那麼清楚，但這些都是席地而坐時容易沾附汙泥的部位。腳邊的泥濘表現也是很好的點綴，大衣則可重現衣服吸水後顏色變深的部分。

2 不只腿部會接觸地面，趴地時手肘與膝蓋也會沾上髒汙，可針對這些地方施作加舊化效果。舊化用塗料多半為琺瑯漆，注意不可破壞底漆。

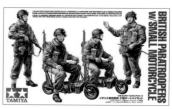

■英軍傘兵 小型摩托車組
TAMIYA 1/35　射出成型塑膠模型組
BRITISH PARATROOPERS w/SMALL MOTORCYCLE
TAMIYA 1/35 Injection plastic kit

TAMIYA 1/35「英軍傘兵小型摩托車組」不僅展現英
國兵自然的裝扮與服裝皺褶，也重現傘兵背著作戰
背包與胸前袋等裝備時，服裝所形成的特殊扭曲形
狀與皺褶。

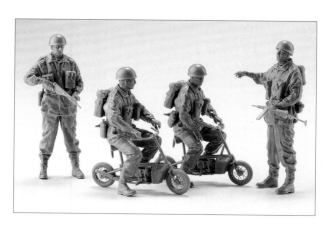

首先，初級篇不會有困難的步驟，也不需要塗裝技巧。只要依照模型說明書的指示分色塗裝，就能充分展現人形的存在感。這裡也不用準備特殊的工具或塗裝材料，只要備妥能輕鬆在模型店購得的鉗子或銼刀等工具，再搭配模型用塗料，就可以塗裝人形。作業時的重點，在於習慣「筆塗」。雖然也可使用噴筆，但用噴筆的話，每種顏色都必須遮蓋塗裝。對於分色塗裝形狀複雜且面積較小的人形而言，就不適合這類塗裝法，因此使用畫筆的機會將高出許多。首先，請習慣如何運筆，掌握塗料特性亦是重點之一。只要理解上述內容，便更容易邁入下一階段，而這也是使技巧更純熟的捷徑。

人形的基本製作～1

製作人形時，雖然很容易把心思都放在塗裝上，但從成品來看，接著仍然是非常重要的一環。本單元將慢慢向各位解說從基本作業到提高人形精緻度的製作過程。

製作、撰文／齋藤仁孝
Modeled and described by Yoshitaka Saito

本次使用的TAMIYA「德國步兵組（法國戰線）」，模型組包含2名配有背帶的士兵與3名無背帶的士兵，共計5名士兵，重現了當時並非所有士兵都配有Y型背帶的情況。範例人形雖然配有Y型背帶，但實際上我是以無Y型背帶的士兵製作。

■德國步兵組（法國戰線）
TAMIYA 1/35　射出成型塑膠模型組
GERMAN INFANTRY SET (FRENCH CAMPAIGN)
TAMIYA 1/35 Injection plastic kit

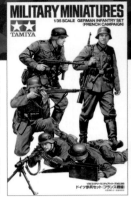

分模線的處理決定成品的好壞

▲從塑膠邊框剪下零件後，去除「分模線」。首先，將筆刀刀尖抵著分模線，以刀刃刮削，其實就是進行「刨削」，大致去除分模線。

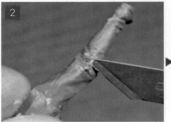

▲較深的皺褶處無須勉強刨削，可用刀尖切開處理。

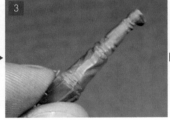

▲失敗範例。刨削過度，使刨削處整個磨平。注意只要削掉分模線即可。

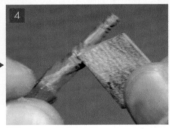

▲大致刨削過後，使用400號砂紙完全磨掉分模線。

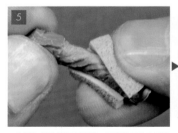

▲使用海綿砂紙打磨整體。不僅能去除砂紙的磨痕，還能處理零件表面不必要的凹凸細節。

▲一連串作業下來，如果線條淡到快要消失，就必須重新刻線。

▲已處理的零件（圖右）與尚未加工的零件，重點在於表面是否均勻。

▲處理形狀複雜的部分時，可參考資料，注意不可削掉所需的造型。

重點在於接著劑必須「過量」

▲組裝下半身的零件時，黏著處出現些微的縫隙，因此必須追加處理。雖然可以用補土或瞬間膠填埋，但建議以PS樹脂接著劑（塑膠模型用，黏稠液態狀），填補溝縫。

▲首先，多沾取接著劑。

▲沾附大量接著劑後，施力扭轉，接著再使用滲入型接著劑，擦去擠出表面的接著劑即可。

▲雖然可用瞬間膠黏合，同時達到填埋溝縫的效果，但乾燥後的「硬度」會與塑膠產生落差，事後可能變得不容易刮削（加工困難）。

▲黏好身體零件後,接著黏上裝備。

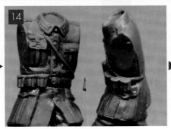

▲黏上彈匣袋後,發現部分出現干擾,無法完全貼合。

▲切掉干擾貼合的防毒面具包背帶。

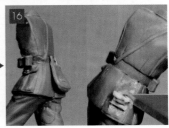

▲所有裝備中,又以帆布背袋最難貼合身體,感覺有點浮在空中,看起來較突兀。先假組,仔細找出會造成干擾的部位後切削。但處理時不可只切削身體零件,這樣反而會變得不自然。

▲切削帆布背袋零件,做最後的調整,使其與身體貼合。

▲這樣就能整個與身體貼合。與21頁(7)的圖片比較後,差異一目了然,比較沒有「塑膠模型」給人很假的感覺。

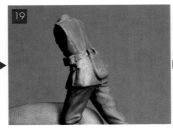

▲接著以和帆布背袋相同的要領,組裝鏟子零件。組裝配件的過程中,要先備妥所有零件,假組確認每一零件的位置,這樣才能避免「帆布背袋會卡住,無法組裝!」的情況發生。

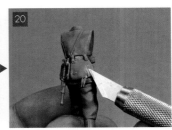

▲水壺在黏合前同樣要加工,才能完整服貼帆布背袋。

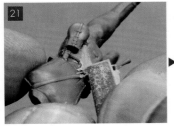

▲最後黏上防毒面具包。作業重點在於盡量削整成接近零件的形狀,使零件能漂亮貼合。

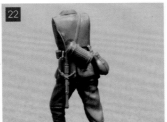

▲完成裝備的組裝。

▲手臂分別接著時通常不會有太大的問題,但雙手(雙臂)握持物品,或雙手抓物時,就必須同時黏合了(趁零件的接著劑尚未硬化前作業)。先黏著手持物品,再調整位置,就能順利定位了!

▲正想著黏上頭部就大功告成時,卻發現模型零件的脖子似乎太短,就像縮起來一樣。稍微離題一下,其實這組模型的頭盔大小、形狀都非常棒,就算只賣頭盔零件也讓人想買。造型自然的頭盔帽帶更是令人讚嘆不已!

▲可在頭部零件的脖子處黏上塑膠邊框的標籤塊。待接著劑硬化後,切削調整長度,再予以黏合。

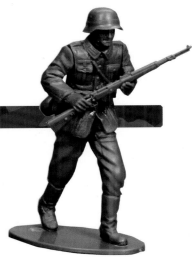

▲仔細完成基本工作,重點作業之一的「確實接著裝備」便告一段落。

人形的基本製作～2
如何強調皺褶等凹凸起伏

本書除了解說人形的基本製作～1所進行的作業之外，還會說明如何追加模型組在製造過程中無法呈現的細節，以及補足模型造型的追加作業。內容雖是初級篇，但仍需要一定的功力。不同於切削作業，施加原本該有卻缺乏的物品，使模型作品愈看愈滿意，這樣的作業過程當然非常愉快。本單元除了模型組本身，還另外準備材料、零件，以及稍微特殊的工具，請務必參考這些物品的使用方法。

製作、撰文／齋藤仁孝
Modeled and described by Yoshitaka Saito

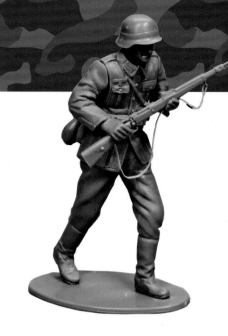

刻劃衣襬與衣領，賦予造型銳利感

▲零件已完成前一單元介紹的步驟與基本製作，接著將被掩蓋的衣襬刻出來吧。

▲此作業使用HASEGAWA「模型用雕刻刀　三角細」與「模型用雕刻刀　圓細」。

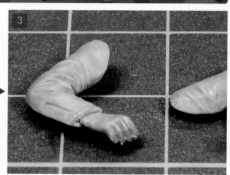

▲完成袖口的挖鑿作業。

▲也在上衣與褲子間刻出造型。別忘了將鑿子前端磨利，隨時維持銳利狀態。順帶一提，此款雕刻刀附有磨刀石。

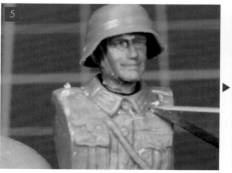

▲衣領也是較容易被掩蓋造型，看起來不夠細緻的部分。換言之，只要經過雕刻，就能呈現筆挺的印象。

▲也可以使用細三角雕刻刀的前端，刻出線條。

追加背帶等「應有配件」

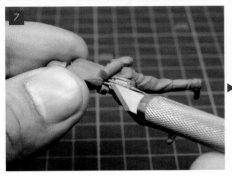

▲前述的袖口與裝備附近都是製作人形的重點。作業時，必須刮掉成品模型組太粗的部分，以及缺乏立體感的造型。範例中正在削掉固定鑲子的部分。

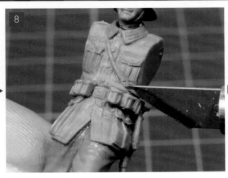

▲裝上彈匣袋後，發現會與防毒面具背包背帶互相干擾，而且防毒面具包的背帶與身體一體成形，因此削掉背帶邊緣，刻意做出落差。

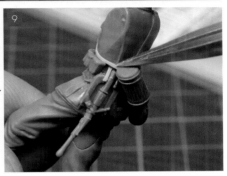

▲以塑膠材料重做削掉的背帶。使用材料為Yellow Submarine的「0.14mm厚、0.5mm寬塑膠條」。

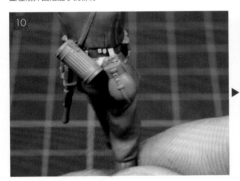

▲利用塑膠條追加皮帶與防毒面具相連處的短背帶，以及帆布背袋鉤（扣在皮帶上的鉤具）等模型零件缺少的細節，就能立刻提升細緻度。

▲也要做出步槍的背帶。使用「紙創」的「德軍背帶組」。由於是紙張材質，因此厚度薄、易彎曲，非常方便使用，是能夠真實重現背帶的絕佳道具！

充分運用手邊工具

接著劑雖然是將零件黏合在一起的用品，但如果在銼刀加工過的零件表面稍微塗一層接著劑，便能撫平切削後翹起的毛邊。順帶一提，光是筆刀就有非常多種類型的刀刃，其中圓刃的X-ACTO筆刀更是不可不備！

A B X-ACTO筆刀（圓刃）。可高度展現皺褶造型，作業起來也相當輕鬆。
C MR.HOBBY的Mr.CEMENT S接著劑

人形基本製作之三，要向各位介紹如何使用樹脂零件取代模型組的頭部，使人形擁有充滿性格的表情。同時也會介紹如何運用補土調整各部位的份量，以及變更成自己喜愛的造型時最基本的加工作業。樹脂材質的頭部零件為副廠製，也就是所謂的備品，不妨自由選擇自己喜愛的造型。

製作、撰文／齋藤仁孝
Modeled and described by Yoshitaka Saito

▶本次使用的品牌，是樹脂製備用頭部零件中最為人熟知的 HORNET。光是德國士兵就擁有相當豐富的表情與軍帽種類，令人非常開心。

更換頭部零件，改變表情

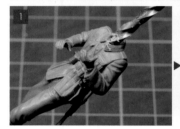

▲在身體零件鑿洞。孔洞深度依模型組、使用的頭部零件有所不同，無法統一而論，但平均深度約為3〜5mm。範例雖然使用電鑽，但不可以一開始就裝上粗鑽頭，而是要先從1mm左右的鑽頭開始，慢慢加大，才能減少失誤。

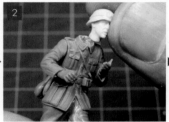

▲鑿好洞後，插入頭部零件。這時還不必使用接著劑。

▲決定頭部零件的位置。重點在於人形站立時左右眼保持水平，人形看起來也會較穩重。

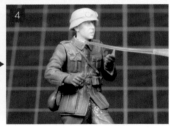

▲決定好位置後，以瞬間膠固定。這次使用的人形衣領是扣起的狀態，因此可以先塗裝，再黏合。

活用補土，找出協調的份量感

▲在邁入中級篇的作業過程中，我發現腿部的份量稍嫌不足，可能是因為這個原因，整個人形總讓人覺得很纖細。於是我利用AB補土試著改變腿部的份量感。

▲此外，皺褶部分我也用鋸子和筆刀刻出自己喜歡的形狀（同時也考量自己的習慣，刻成容易塗裝的形狀）。切削法雖然能做「負向」加工，但若要做添補的「正向」加工，使用補土應該會是最好的辦法。

▲如果想要增加皺褶細節，可直接在零件填上補土；但若是調整份量或變更大範圍的皺褶，建議可先做切削，後續作業會更容易。切削的重點在於切削面積要大於加工部分的面積，這樣填上補土時會更容易與原本的塑膠零件銜接。

▲AB補土推薦使用TAMIYA的「環氧樹脂造型補土（速乾型）」。不僅黏著度適中，容易填補，乾掉變硬後也很好切削。

▲填上AB補土後，塑出造型。這裡是以牙籤塑形，補土較不會黏在牙籤上，因此非常好作業。可參考實際的資料照片，也可參考樹脂材質的人形。

▲補土變硬後，使用海綿砂紙打磨，磨去接縫。

▲塗上液態補土，乾燥後再以海綿砂紙打磨。

▲使用三角鑿刀，在縫線等位置刻出造型後便大功告成。

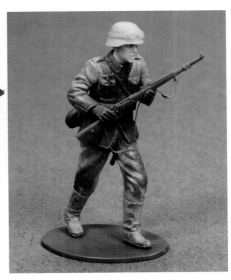

樹脂人形組的3個注意點

不同於塑膠模型，樹脂人形在成形時受模具的限制較小，成品無論在細節還是造型表現上都非常突出。這裡先向各位介紹製作樹脂人形時，與塑膠人形不太一樣的3點注意事項。

▲第1點 務必清洗

樹脂零件多半塗有離型劑，會使塗料無法附著，因此作業前務必以專用清潔液徹底清洗。

▲第2點 黏合用瞬間膠

樹脂零件無法使用苯乙烯類的接著劑黏合，必須使用瞬間膠。不過瞬間膠會「瞬間」黏合樹脂零件，因此作業時必須謹慎，以免黏歪。

▲第3點 噴塗底漆

塗裝前，如果不噴點附著性佳、含有打底專用成分的底漆，塗裝時可能會出現漆膜剝落的情況。

首先，向各位介紹無須運用高難度技巧的基本塗裝法。還不曾塗裝過人形的讀者，不妨參考本單元實際演練吧。

製作、撰文／織須川 聖
Modeled and described by Hijiri Orisugawa

　只要是刊載於本書中的模型，每尊人形可說都是塗好塗滿。光看這些人形，當然會讓人不禁縮手放棄。然而，大部分的模型師並非一開始就非常厲害，基本上還是要經過循序漸進、不斷重複鍛鍊的歷程。其實，最重要的是如何踏出那一步，但還是有人不知道該如何踏出。為了這群讀者，書中將拆解作業流程，介紹每一步驟。首先，就從基本篇開始說起。

■德軍野戰指揮官組
TAMIYA 1/35 射出成型塑膠模型組
■德軍階級章 水貼組
TAMIYA 1/16　1/35 水貼組
GERMAN FIELD COMMANDER SET
TAMIYA 1/35 Injection plastic kit
WWII GERMAN MILITARY INSIGNIA
TAMIYA 1/16 1/35 DECAL SET

STEP 1　組裝與打底

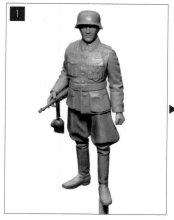

▲將手臂、身體、裝備等零件大致塑形後，假組好的狀態。這個階段只需要先用透明接著劑暫時接著即可。

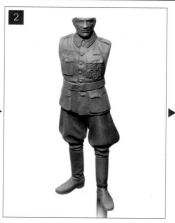

▲拆下手臂與裝備，開始塗裝。首先，以噴筆塗裝上衣顏色。這個階段就算將整塊零件上色也沒關係。

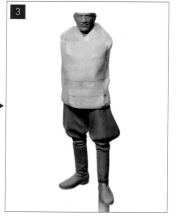

▲完成上衣塗裝後，待完全乾燥後，再遮蓋上衣的部分。

▲從身體獨立出來的手臂也以相同方式塗裝。塗完上衣後，遮蓋手臂，接著用噴筆噴塗膚色。

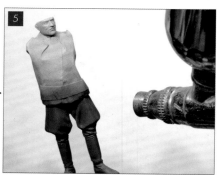

▲身體上的頭部也是噴塗膚色，接著塗裝褲子。這個方法不會留下討人厭的筆刷痕跡，非常適合用來打底。

STEP 1 使用的塗料

膚色使用 Mr.COLOR 51 淡茶色、上衣為 Mr.COLOR 52 原野灰（2），褲子則是鋼彈模型專用漆的吉翁灰色 09。鋼彈模型專用漆屬半光澤塗料，用來塗裝衣服時，可一邊視情況，一邊追加消光劑，去除光澤。

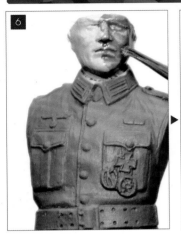

6

7

8

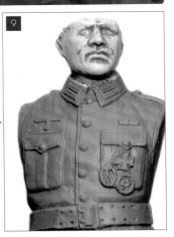

9

▲在皮膚塗上稀釋過的琺瑯漆。用琺瑯漆調配出皮膚陰影的顏色，並以專用溶劑稀釋。稀釋成比入墨漆再稍微濃一點的程度。

▲塗完琺瑯漆的狀態，可看出塗料陷入凹處。

▲使用棉花棒沾取琺瑯漆溶劑，以凸起的部分為中心，擦拭掉多餘的塗料。

▲大致擦掉多餘塗料後，凹處就會留下陰影的顏色。

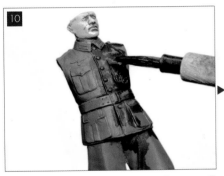

10

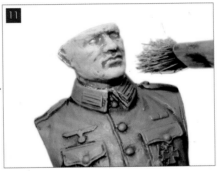

11

▲衣服也以和臉部相同的要領畫入陰影色。使用TAMIYA琺瑯漆XF1消光黑與XF64紅棕色等量混色。

▲為了強調臉部的立體感，可以鼻子或臉頰為中心，乾刷亮色。以XF15消光膚色與XF2消光白等量混色。

皮膚的塗裝塗料

以TAMIYA琺瑯漆的XF15消光膚色作為基底，混合XF7消光紅、X26透明橘等顏色，調製「皮膚的陰影色」。陰影的顏色可大致參考手掌皺紋等皮膚較薄處的顏色，或是生牛肉的紅色。建議調成較濃的混色後存放於調漆瓶，使用起來會非常方便。

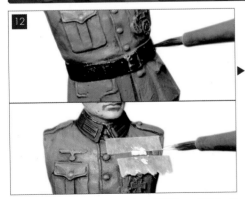

12

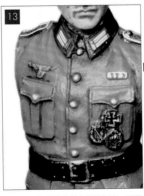

13

14

▲將MP40衝鋒槍塗上接近黑色的灰色，最後再用消光銀乾刷。

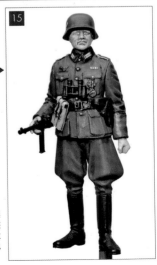

15

▲衣領、皮帶等處以畫筆塗繪琺瑯漆。衣領使用XF11暗綠色，皮帶是X18半光澤黑色＋XF7消光紅，帶扣則使用X11亮光銀。作業時，我非常講究使用好的畫筆，這次是用TAMIYA的PRO No.00高級面相筆。
外盒雖然沒有畫出來，但這位軍官人形的左胸有配戴簡化的勳章。因此遮蓋上下方，使用面相筆畫出相仿的線條。

▲貼上另售的水貼勳章與階級章。軍階為上尉，使用水貼就能重現精緻的徽章；鈕扣使用的顏色為XF16消光鋁。

▶完成的人形。靴子使用XF1消光黑＋XF2消光白。說明書上雖要求塗裝消光黑，但只上黑色靴子看起來會太乾淨，無法表現氛圍，因此透過混色展現質感。

既然已經講解完基本塗裝法，接下來想進一步介紹人形才會使用到的塗裝方法。每位模型師使用的塗料雖然不同，但基本上都會採用「暗部與亮部」的分色塗裝技法。本單元依照作業順序，解說呈現手法的基本概念。

製作、撰文／上原直之
Modeled and described by Naoyuki Uehara

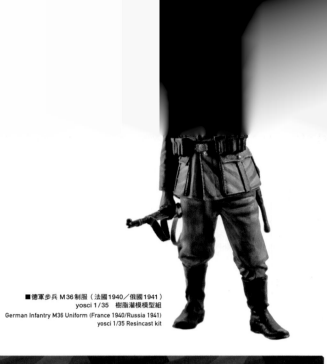

■德軍步兵 M36制服（法國1940／俄國1941）
yosci 1/35　樹脂灌模型組
German Infantry M36 Uniform (France 1940/Russia 1941)
yosci 1/35 Resincast kit

人形的重點　膚色陰影

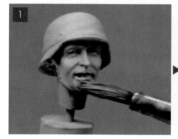

▲將銅線插入塑膠棒，固定至頭部作為握把。這樣的塗裝方式會比將頭部黏著在身體上好塗許多（然而，若是頭部定位不夠明確的塑膠模型組人形，要分別塗裝會比較困難）。頭部固定在握把上後，先塗基本色的膚色。這裡混合TAMIYA琺瑯漆的消光膚色＋消光劑做塗裝。膚色的咬色表現較差，須分次重疊塗色。

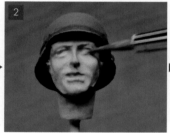

▲塗完膚色，接著點入眼睛。頭部塗裝最困難的就是點入眼睛的作業。首先，用消光白填入眼白。若不慎超出範圍，可再用消光膚色修補。

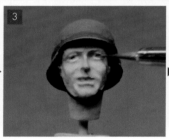

▲畫完眼白後，接著點入藍眼珠。以消光藍＋消光白混色。若不慎超出範圍或失誤，則以消光白修補。

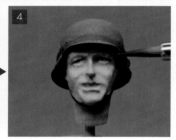

▲接著使用消光棕色，在內眼瞼畫出眼線。完成項作業後，臉部（眼睛）會變得很有神。

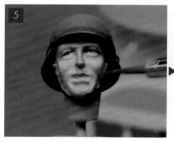

▲在臉上畫入暗部。使用消光膚色混合消光紅、消光棕、消光黃、消光藍等顏色，繪出陰影部分。訣竅在於不能直接使用深色，而是要分階段慢慢調成愈來愈深的顏色來塗裝。

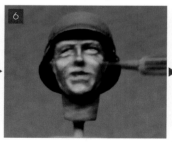

▲畫上亮部。使用消光膚色混合消光白，畫出反光的部位。接著以面相筆沾取琺瑯漆溶劑，暈開亮部，多次重複這個步驟。想要呈現漂亮的暈開效果，就必須在暈開時調整沾取的溶劑量。溶劑含量過多，會使所有顏色混在一起，看起來很髒；溶劑量不足，則無法順利暈開。

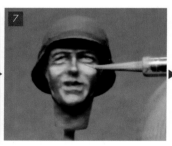

▲稀釋琺瑯漆，塗抹在皮膚分色塗裝處。以琺瑯漆調配出皮膚陰影處的顏色，並以專用溶劑稀釋。稀釋成比入墨漆再稍微濃一點的程度。

▲塗裝人形時，我使用的是紙調色盤。紙調色盤能輕鬆調色，非常推薦給各位。圖中最左上角是塗裝皮膚的顏色，各位不妨作為色調參考。

裝備也要覆蓋陰影

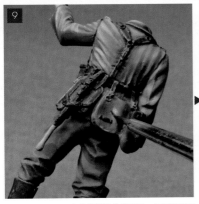
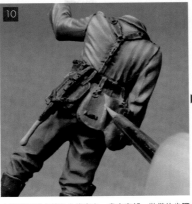
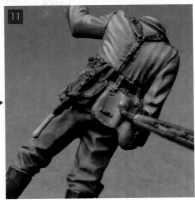

▲塗裝人形時，分色塗裝裝備非常重要。如果能花費與塗裝臉部和衣服同等的心思完成這部分，就能使成品看起來截然不同。帆布背袋先以TAMIYA琺瑯漆的卡其色完整上色後，再用卡其色混合消光黑塗裝陰影。

▲接著再以卡其混合消光白，畫出亮部。裝備的步驟基本上與塗裝衣服時相同。亮部建議同樣分多次慢慢塗亮，不要一次塗完。

▲以乾淨面相筆沾取溶劑，暈開塗料，使顏色融合。

細部塗裝不可省略

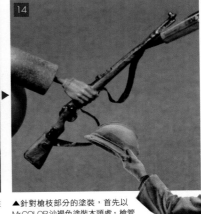
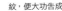

▲畫入最深的顏色。圖中褲子與靴子的相接處是最暗的部分，因此使用趨近於黑的灰色上色。這個步驟一旦超出範圍會很難修改，務必謹慎作業。

▲最後，以亮光銀塗裝金屬部分。這個步驟同樣很難修正，因此務必小心注意，避免最後發生塗裝失誤。

▲針對槍枝部分的塗裝，首先以Mr.COLOR沙褐色塗裝木頭處，槍管等則用MR. METAL COLOR的黑鐵色塗裝。最後再以油彩的沙褐色畫出槍枝上的木紋，便大功告成。

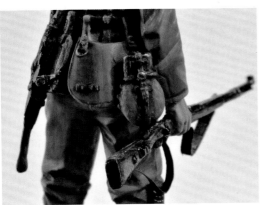

大戰期間，德軍步兵的裝備相當混雜，提高了塗裝的難度。但如果能仔細分色塗裝，同時考量實物應有的質感，那麼成品將會非常漂亮。
塗裝人形時，最重要的是以細節塗裝取代草率的分色塗裝。畫出暗部與亮部後，再繼續勾勒細節，相信就能體會到增加資訊量是非常重要的環節。

完成！

壓克力漆與琺瑯漆併用
賦予人形新面貌

這個單元要解說如何運用模型店最容易購得，堪稱塗料界代名詞的TAMIYA壓克力漆與琺瑯漆來塗裝人形。本篇的重點，在於「運用塗料特性，塗得輕鬆又漂亮」。塗裝的訣竅是小心地分色塗裝，只要分色塗裝得夠仔細，就能完成一尊看起來很漂亮的人形。

製作、撰文／齋藤仁孝
Modeled and described by Yoshitaka Saito

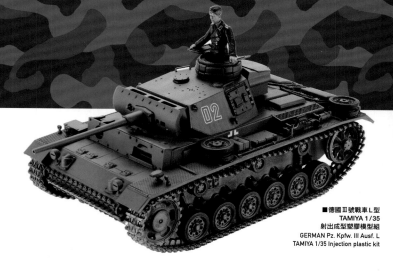

■德國Ⅲ號戰車L型
TAMIYA 1/35
射出成型塑膠模型組
GERMAN Pz. Kpfw. III Ausf. L
TAMIYA 1/35 Injection plastic kit

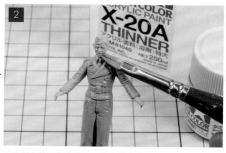

▲使用TAMIYA的壓克力漆與琺瑯漆。以壓克力漆打底，再重複疊加琺瑯漆，這樣不僅不會溶出底漆，也能適時點綴人形。

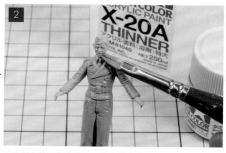

▲盡量先塗明亮的顏色。這次從皮膚開始上色。塗料使用TAMIYA的膚色壓克力漆，稀釋成噴筆能使用的濃度。

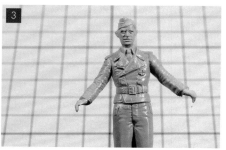

▲完成第一次噴塗的狀態。想要一次塗好，就必須調高塗料濃度。但若塗料太過濃稠，就有可能集中在眼睛四周或耳朵等凹陷處，掩蓋造型。

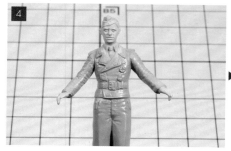

▲重複塗裝、乾燥，完成第五次塗裝時的狀態。由於使用較淡的稀釋塗料，不會有太多筆刷痕跡，造型也非常清晰。此步驟也可以改用噴筆作業。

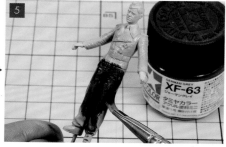

▲完成皮膚部分後，接著塗裝服裝。使用TAMIYA德國灰色的壓克力漆。塗裝衣服時就算留下些許筆刷痕跡也無妨，因此可以直接使用塗料，無須稀釋。

▲德軍特有的黑色軍人外套，若直接塗上黑色，就無法用更深的顏色畫出陰影，因此必須考量陰影顏色後，決定底色。

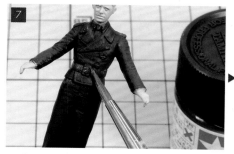

▲分色塗裝皮帶。使用TAMIYA紅棕色壓克力漆。這個顏色和德國灰色一樣無須稀釋，但分色塗裝時要注意不可超出範圍。

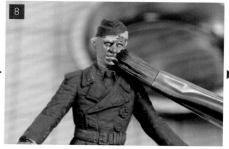

▲完成壓克力漆的分色塗裝作業，再以琺瑯漆做點綴。首先，將TAMIYA紅棕色琺瑯漆稀釋成漬洗的色調後，塗抹於皮膚處。

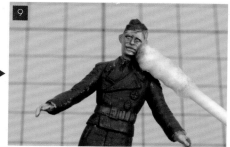

▲待琺瑯漆乾燥，再以棉花棒沾取溶劑擦掉凸起處的塗料。擦拭時，要注意凹處必須留有前面步驟的塗層。

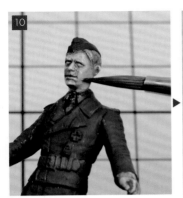

▲以棉花棒擦拭後，有些地方會糊掉，因此必須用沾有溶劑的畫筆將模糊的部分擦拭乾淨。畫筆要勤於清洗，保持刷毛乾淨，不能夠放任變髒。

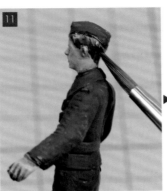

▲使用漬洗皮膚時的紅棕色琺瑯漆，分色塗裝人形的頭髮。若使用黑色，分色塗裝髮際時就會變得很不自然，作業難度也較高，因此改用茶色系。推薦以TAMIYA的消光泥土色琺瑯漆塗繪髮色。

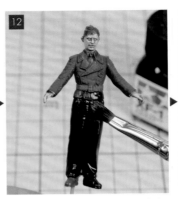

▲畫完皮膚的陰影後，接著加入衣服的陰影。這裡使用TAMIYA的消光黑琺瑯漆。與塗裝皮膚一樣，必須加入溶劑稀釋成漬洗色調。

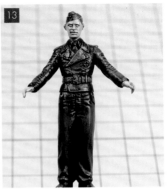

▲整個塗上消光黑，完成漬洗處理的狀態。雖然塗黑色，但塗料經稀釋變淡後，就像是薄薄一層覆蓋在凹凸造型上，自然透出德國灰的底色，呈現層次變化。

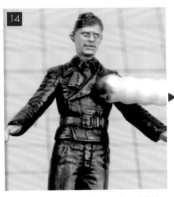

▲再以棉花棒沾取溶劑，擦拭凸起處的塗料。由於處理的是黑色的軍裝外套，因此擦拭時有稍微保留黑色，若是其他顏色則可加重力道。

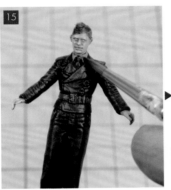

▲塗完皮膚與軍裝這些主要部分後，再以消光透明漆調整光澤，接著分色塗裝襯衫衣領。因為有透明漆的保護，稍微沾附塗料也能擦拭去除，但塗裝時還是必須謹慎。

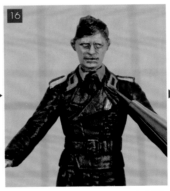

▲分色塗裝徽章與肩章。在此以粉紅色滾邊為例，介紹如何塗繪戰車兵的兵種色來畫龍點睛。首先，繞著邊框畫出粉紅色，不必在意顏色超出範圍。

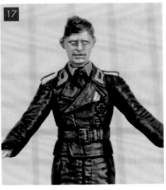

▲完成粉紅色滾邊的狀態。如範例所見，很多部分都超出範圍。但各位只需要留意圍起的內框必須是非常筆直的長方形。

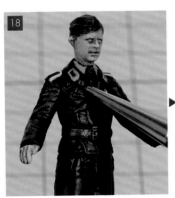

▲使用消光黑修正超出範圍的粉紅色。若能一氣呵成，成果會更漂亮，因此務必謹慎作業。

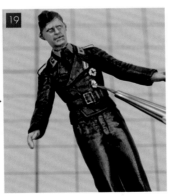

▲最後分色塗裝金屬部分。徽章上的骷髏圖案雖為金屬製，但無須刻意強調光澤，因此調出淡灰色，以面相筆筆尖稍微點繪即可。

預防失誤的透明漆保護膜

這次介紹以壓克力漆打底、琺瑯漆搭配漬洗手法重現陰影的塗裝方法。這個方法雖然使用消光塗漆，卻還是會遇到不好掌控光澤的難題。儘管搭配消光透明漆調整光澤，但使用時機卻會影響後續作業中的補救難易度。換言之，只要在塗裝皮膚、衣服的每個步驟中噴塗，就算皮膚沾塗，也能輕鬆擦拭；但是萬一噴塗次數過多，就會使漆膜變厚。因此若想減少噴塗次數，最好是等到上完皮膚與陰影時再噴一層透明漆。

這個單元要介紹如何強化陰影，增加立體感，使人形成品更逼真的進階技術。直接了當地說，作業重點就是別慌張，靜下心一一確認，並在每一處仔細地塗上顏色，想必很快就能熟悉手感。與其煩惱怎麼畫，不如先試著模仿。建議可找出喜歡的人形作品，參考其用色與陰影表現。

製作、撰文／齋藤仁孝
Modeled and described by Yoshitaka Saito

▲主要作業是在皮膚加上陰影與血色。重點在於用色時，如何避免陰影處變髒，以及塗料稀釋的程度與重疊塗裝的順序。

▲首先，塗上膚色打底。使用噴筆塗裝，也可使用畫筆，但要注意避免留下筆刷痕跡。使用的塗料為 TAMIYA 消光膚色琺瑯漆。

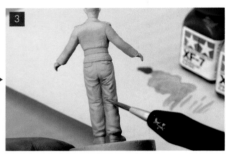

▲基本色作業之後的關鍵，就是塗料的稀釋程度。下筆時，顏色若是立刻附著上去，就表示塗料太濃了。塗料必須稀釋成能透出底漆，比入墨漆再稍微濃一點的程度。

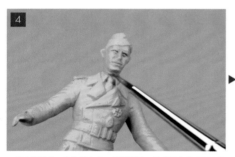

▲畫出陰影前，先沾點紅色，避開顴骨、鼻頭等容易照到光的部分。這裡使用加有少量消光紅的消光膚色。

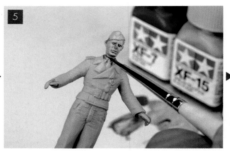

▲針對暗部塗裝的第一階段，先塗上加入少量消光紅與消光棕的消光膚色。留意須避開方才塗有紅色的部分。

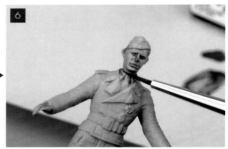

▲暗部塗裝的第二階段使用消光棕。重點在於依序縮小底色、紅色、第一階段暗部以及此步驟的塗繪面積，因此消光棕的面積會非常小。

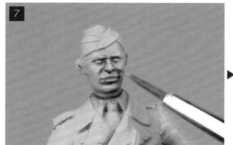

▲完成暗部後，使用打底的消光膚色作為亮部的底色。重點式塗繪臉部較凸出的部位以及容易照光的位置。

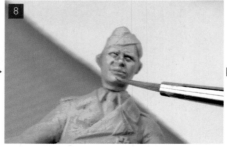

▲最後使用消光膚色與消光白，以1：1的比例混色，畫出亮部。塗抹量非常少，只要稍微點綴即可。顏色交界處則以沾有溶劑的畫筆描均勻。

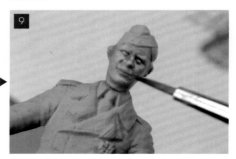

▲在嘴唇加點紅色。太紅反而會變得像女性，得特別留意。第一階段的暗部顏色使用較高比例的消光膚色與消光紅。

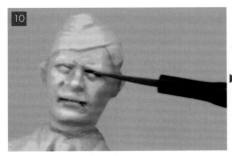

▲畫入眼睛。考量到這次的造型，我決定以上墨線的要領稍微畫上焦茶色。嘴巴也以相同方式塗色。

▲最後畫出眉毛，便完成臉部的分色塗裝作業。由於皮膚的部分也已經畫完了，如果這時出現失誤，可是會讓人相當崩潰，因此務必謹慎作業。眉毛使用與頭髮相同的顏色。

▲接著塗裝手掌。使用的塗料、顏色，以及重疊塗裝順序都與臉部作業相同。如果覺得麻煩，也可以改塗成灰色，變成戴著手套。

▲塗上底色。使用的塗料和皮膚一樣，都是TAMIYA琺瑯漆。以德國灰添加少量消光白，調成灰色，塗裝整體。注意不可以塗到已經完成的皮膚部位。

▲第一階段的暗部塗裝使用德國灰，描繪出衣服皺褶的凹陷部分。塗料稀釋成和塗裝皮膚時相同程度的濃度。

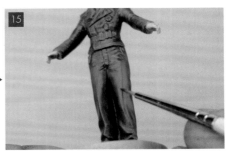

▲使用沾有琺瑯漆溶劑的畫筆，塗抹底色與暗部顏色的交界處，暈開顏色。這個步驟不是為了混色，所以必須在溶出底色漆膜之前完成作業。

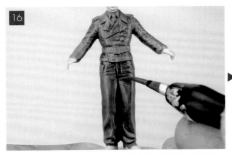

▲使用添加少量消光黑的德國灰，進行第二階段的暗部塗裝。塗裝的面積會稍微小於第一階段的塗裝範圍。

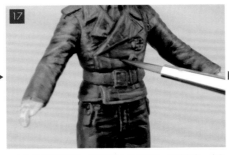

▲在凸起處畫出亮部。使用德國灰加消光白，調成灰色。畫入太多亮部會使外套變得不像黑色，因此要稍加控制用量。

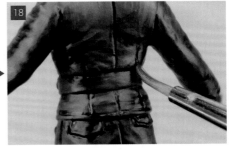

▲使用消光黑，描繪縫線和皺褶最深的凹陷處，加以點綴。塗裝過程中感覺顏色有點糊掉時，便可以透過此步驟收尾。

▲最後以亮部的顏色強調縫線，就能畫龍點睛，完成精緻塗裝的作品。

▲野戰帽使用的顏色為德國灰。暗部加入卡其色，亮部則添加少量的消光白。

▲完成衣服陰影的塗裝後，繼續塗裝皮帶及徽章等細節，這部分仔細分色塗裝即可。進階挑戰的重點在於皮革製品，若能夠用橘色稍加點綴，就能變得更逼真。

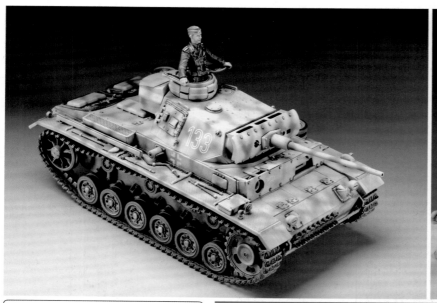

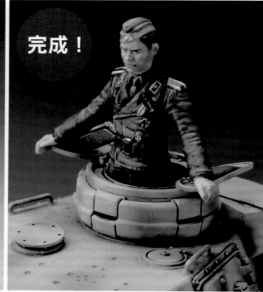

完成！

陰影應該要加在哪裡？

雖說要向各位介紹如何畫陰影，但每尊人形的皺褶造型不同，實在很難一言以蔽之。既然如此，我就來介紹如何輕鬆掌握陰影位置的通用技巧吧。首先準備筆燈等光線不會散射的照明工具，以及昏暗的房間。接著只要設定日光的高度，將光線打在人形上，就能浮現暗部的位置。

▲打光確認陰影。作業時若不確定下筆的位置，只須照光就能確認。也可以為打光的人形拍照，一邊參考影像，一邊作業。

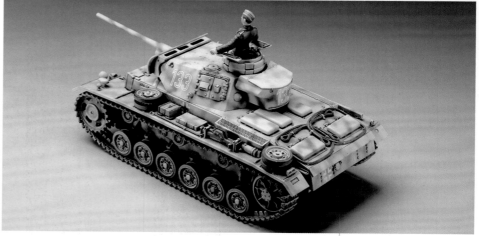

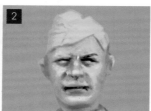

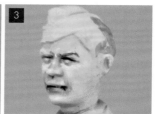

少了眉毛感覺會很怪，建議最好還是畫出來。可是眉毛卻也是所有作業步驟中不能出現失誤，塗裝必須非常精準的部位。為了減少失誤，這裡將透過眉毛塗裝範例，詳細解說如何掌握下筆的位置。

1眉毛的起始處在眉間旁的這個位置。如果是笑臉或苦悶的表情，有時會從較靠近額頭的高度往下畫，但標準眉形基本都是從這個位置起始。**2**在畫某些人形的眉毛時，可先朝斜上方畫線，直到超過眼珠。**3**最後在接近眼尾處下拉線條，呈「乀」字形，即可完成。眉毛畫直線雖然看起來很剛毅，但只要稍微畫錯，就會變得很像流氓，因此眼尾處稍微下拉會比較保險。

關鍵是「眉毛」與「鬍鬚」

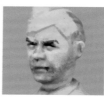

◀士兵長年征戰沙場，當然不會有時間剃鬍鬚，因此鬍鬚非常適合用來稍微點綴人形身處戰事的臨場感。使用顏色為消光膚色加少量德國灰，混合調成消光棕。如果顏色過深，有可能會變得很「娘」，必須特別留意。

應該有不少模型師基於顏色種類太多、不易調色的理由，而放棄使用油彩。這裡要推薦給各位的是油畫筆。只要有4種顏色，就能輕鬆塗裝人形皮膚！

製作、撰文／齋藤仁孝
Modeled and described by Yoshitaka Saito

▶油畫筆共有21種顏色，其中也有人形皮膚用的調色。本次使用的塗料只有這4支，由上而下分別是紅色、紅棕色、淡膚色、基本膚色。

什麼是油畫筆？

從外觀就可看出，油畫筆使用的是與過去管狀顏料截然不同的筆型容器。筆蓋的前端就是畫筆，因此即便沒有畫筆也能輕鬆使用，價格也相當平價。
●AMMO by Mig Jimenez　⑯ビーバーコーポレーション

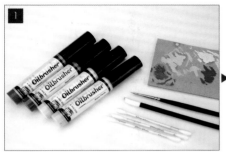

暗部

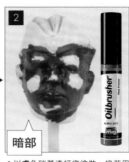

擦拭

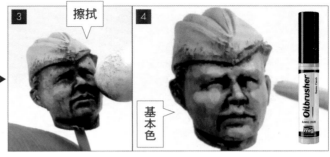

基本色

▲除了油畫筆，還必須準備棉花棒、GAIA的擦拭筆及面相筆。將塗料從油畫筆容器取出時，黏度很低，不易暈開，因此必須先塗在厚紙板上，待油分散去後，再以畫筆沾取使用。

▲以膚色硝基漆打底塗裝，接著用紅棕色的油畫筆塗繪臉部凹處。這個步驟只要大致塗色即可。

▲以棉花棒或擦拭棒擦去塗料，僅留下凹陷處的塗料。接著再用基本膚色點繪凸起處（額頭、臉頰、鼻頭、下巴）。

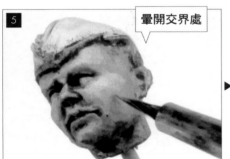

暈開交界處

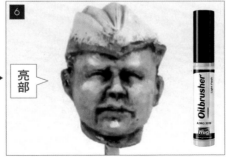

亮部

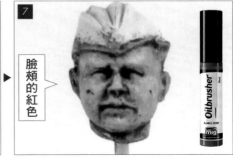

臉頰的紅色

▲待前一步驟的基本膚色稍微變乾後，再用乾畫筆輕拍交界處，將輪廓暈開。筆尖變髒時，要擦拭乾淨後再繼續作業，這樣才能順利暈開。

▲以淡膚色重現亮部。塗裝重點在於面積要比前一步驟的基本膚色更小。點入塗料後，也以相同方式，使用乾淨的畫筆暈開輪廓，使顏色融合。

▲最後再加入臉頰的紅色，在臉頰點紅色並暈開。必須像範例一樣，稍微點入塗料即可，否則會紅得很不自然，得特別留意。如果設定上是身處寒冷的環境，也可塗在鼻頭上。

完成!!

手部也以相同步驟塗裝。或許有人會覺得人形的皮膚，尤其是臉部細節較多，顏色選擇不僅困難，分色塗裝亦有難度。我非常推薦油畫筆給這些讀者們，步驟不僅相當簡單，也只要利用人形的凹凸造型擦拭或塗上塗料。認為塗裝臉部相當棘手的人，不妨嘗試看看。

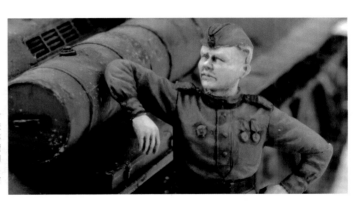

活用琺瑯漆特性
人形塗裝進階技法

本單元會搭配實作，解說塗裝人形時如何運用琺瑯漆，重疊塗繪「最基本」的上色步驟。以壓克力漆打底，再塗上琺瑯漆，就算失誤也能擦拭去除塗料，重新塗裝，可以讓人更放心地大膽挑戰。我也會一併解說迷彩服塗裝法以及稍微不同的練習法，並且提供使技術更精進的訣竅。

製作、撰文／上原直之
Modeled and described by Naoyuki Uehara

▲塗裝皮膚所用的塗料，基本上都是消光漆。塗裝前，務必在瓶內充分攪拌，否則顏料乾燥後，就無法呈現完美的消光效果。

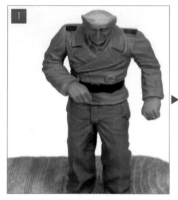

▲皮膚、衣服基本色和鞋子都以相同的順序打底，首先塗上 TAMIYA 壓克力漆、再塗 TAMIYA 琺瑯漆。TAMIYA 琺瑯漆的遮蔽性差，直接塗琺瑯漆容易透色，容易使漆膜過厚。

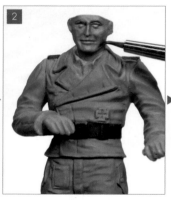

▲塗裝第一階段的暗部。使用消光膚色混合消光紅、消光黃，在臉頰及眼睛四周凹處塗上最亮的暗部顏色。

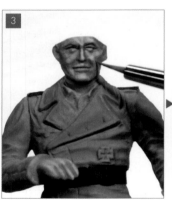

▲畫出第一階段的亮部。使用消光膚色混合少亮消光白，描繪額頭、鼻肌、顴骨等凸起部位的亮部。

▲完成第一階段暗部與亮部塗裝後，再以消光白畫出眼白。中級篇將會解說如何畫眼睛，這裡只要像上墨線一樣稍微描繪即可。

▲在眼白裡畫出黑眼珠。這是塗裝臉部時必須最謹慎作業的步驟。使用消光白加紅棕色混合成焦茶色，以點綴的手法畫出眼珠。

▲進入第二階段的暗部塗裝。在第一階段的暗部色加點紅棕色，描繪顏色更深的部分。如果眼白有超出範圍，可用暗部顏色修補。

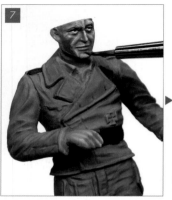

▲畫出第二階段的亮部。在第一階段的亮部色加點消光白，調成亮色後，塗在凸處。

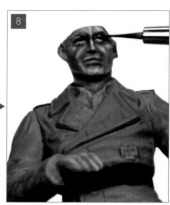

▲針對更深邃的部位，則可用較淡的焦茶色重點點綴。這個作業能夠使臉部表情更加生動，醞釀鮮明的氛圍。

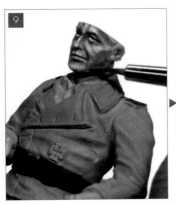

▲在前一步驟使用的暗部顏色中，混入少量的消光藍，接著描繪鬍鬚。鬍鬚可使人形更加逼真，建議各位務必嘗試看看這項技法。

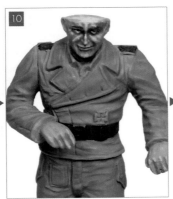

▲塗裝完臉部的狀態。最後描繪眉毛便完成。眉毛的畫法是在已完成的皮膚畫上深色，一旦失誤就功虧一簣，因此下筆前務必充分練習。

▲接著塗上 MR.HOBBY 的消光透明水性漆，保護漆膜。這層消光漆可漂亮去除光澤，當衣服與臉部使用 TAMIYA 琺瑯漆塗裝時，務必進行此作業。

▲描繪第一階段的衣服暗部。以衣服基本色混合卡其褐色，塗裝皺褶的暗部。稍微超出範圍時也可以暈開顏色稍加修補，無須太過在意。

▲在皺褶深處描繪出第二階段的暗部效果。以基本色添加較多的焦茶色，塗繪較深的皺褶、縫線、衣領內側等處，提升整體效果。

▲塗裝肩章。上色時，可參考外盒的插畫或軍裝書籍。如果模型造型不夠清晰，可在塗裝之前先以筆刀切削，塗裝時會更容易塗繪。

▲以基本色混合消光白，描繪亮部。亮部凸起的部分混合較多的消光白，提高亮色。

▲大致描繪出亮部後，以畫筆沾取溶劑，擦拭邊緣，將顏色暈染開來。如果顏色暈得太過，再塗裝亮部加以修補。

▲塗裝完暗部與亮部後，確認整體，針對不自然的部位稍加修整，即完成塗裝。

▲最後以消光鋁色塗裝皮帶扣與鐵十字勳章等金屬部位。金屬色的粒子較粗，容易殘留在畫筆上，建議與塗裝衣服用的畫筆分開使用。

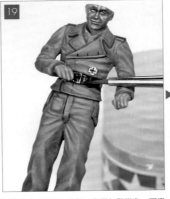

▲整尊人形呈消光色調，為了加點變化，可用透明壓克力漆塗裝皮帶等皮革處。裝備部分亦可重點式地點綴光澤，賦予質感。

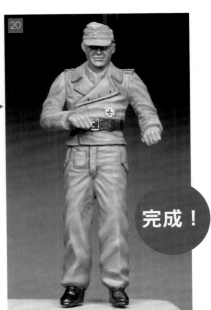

完成！

動物模型塗裝法

動物是情景模型中不可或缺的亮點。動物的存在深深影響作品帶給人的印象，就像是一把雙面刃。在塗裝動物時，更需要具備不同於人形及車輛的獨特呈現法。這裡將以すこっつぐれい大師的作品，解說如何將動物塗裝得更逼真。

製作、撰文／すこっつぐれい
Modeled and described by Sukottu Grei

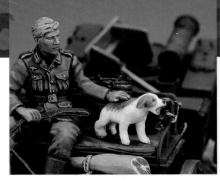

▲不只人類與車輛，動物同樣能夠賦予作品故事性，有時存在感甚至更勝前者，使用上務必特別留意。動物很容易吸引觀眾目光，因此塗裝也要特別確實。

灰毛馬

日文的芦毛，是指毛色為灰色系的馬。就算簡單說是灰色，卻有亮灰到暗灰各種層次變化的灰色，以下將介紹如何重現帶有白色色塊的馬毛。

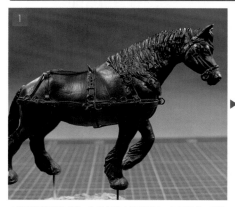

▲組裝與塑形完成後，先整個噴上液態補土。待乾燥後，再全部塗滿陰影的黑色。

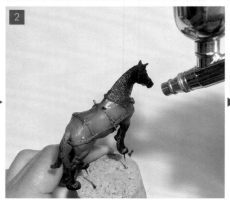

▲接著從身體斜上方45度角的高度噴塗中灰色，殘留的黑色就能透出陰影效果。噴塗時也要避開鬃毛、馬腿下肢、馬身尾巴處四周的黑色。

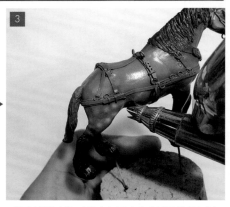

▲旋緊噴筆的噴嘴，大膽噴出亮灰色塊（也可以使用白色）。作業時務必謹慎。

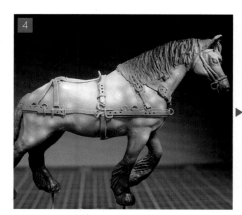

▲在馬背加入大範圍的紋樣，到這裡就算是完成基礎塗裝。如果備有0.2mm尺寸的噴嘴，就能輕鬆完成塗裝。

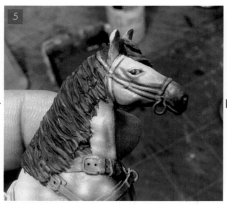

▲馬的眼睛只有瞳孔，看不見眼白，但如果要賦予模型故事性，也可以加入眼白，吸引觀眾目光停留，想必相當有趣。

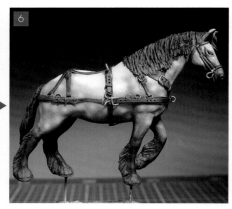

▲馬蹄使用棕色系，鬃毛、腿毛、馬尾都分色塗裝帶點黑的棕色。馬具為皮革與金屬材質，塗裝方法與人形相同。

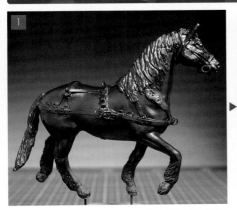

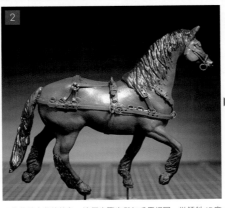

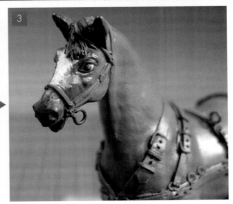

▲棗毛馬與灰毛馬的作業相同，噴完液態補土後，接著整體噴上黑色。

▲塗裝基本色的棕色，這個步驟也與灰毛馬相同。從傾斜45度角的位置噴塗，避開腹部及馬腿等凹處的黑色。到這裡就已經有馬的感覺了。

▲在棗毛馬與栗毛馬的臉上加點白斑，成果會更加亮眼。可以細筆取象牙色，從中間畫出一條條的馬毛，看起來更加細緻。

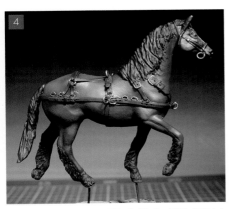

▲使用黃橙色，在馬屁股、腰骨、腹部上方、馬耳、馬頸上方塗裝亮部。接著分色塗裝馬蹄與鬃毛，塗裝方法與灰毛馬相同，完成後便大功告成。

▲這次使用 RIICH. MODELS 家畜組 No.2 的牛隻，在設計上特別強調脹大的乳房。

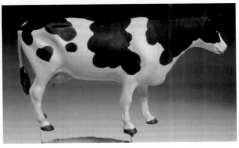

▲塗裝的紋樣看起來就像是重疊圓形的雲朵形狀，形狀別太模糊，看起來才會像乳牛身上的斑紋。順帶一提，英軍俗稱的米老鼠迷彩，在日文又稱フリーシアンパターン（Friesian Pattern），就是源自於荷蘭乳牛的紋樣。

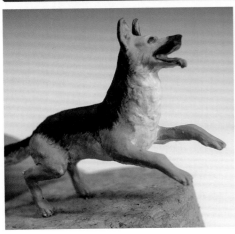

▲與馬和牛相比，犬類的體毛以體格來說相對偏長，因此以狗毛呈現斑塊紋樣，能夠使模型更加逼真。

◀德國狼犬多半為黑、棕二色，但也有全白或全黑的德國狼犬。將頭頂到尾巴，以及鼻子、嘴巴四周都塗黑，就能變得更像德國狼犬。部分德國狼犬的胸口附近長有白毛，畫出白毛將會使成品更加亮眼。

▼這是 AURORA MODEL 製的小狗套組中正在吠鳴的小狗。產品並未特別提到是哪一品種，於是我這次選擇塗裝成身上帶有左右對稱的布倫海姆斑塊、象牙白色的查理士王小獵犬。避免塗成全白，看起來才更真實。

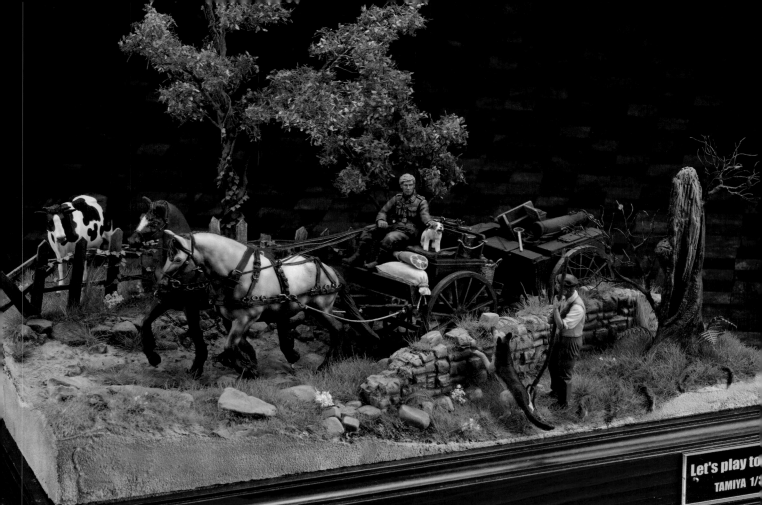

●年輕士兵指揮著雙匹馬拉動野戰炊事車，行駛在顛簸的道路上，準備將糧食送到同袍手中。身邊的小狗看見身型比自己大的同類登場，雖然勇敢鳴吠，卻仍帶著些許畏懼模樣。這是遠離殺戮戰場，令人感到無比欣慰的和平景象。動物模型擁有的魅力之一就是能營造出這般獨特氛圍。

●在登場的動物中，馬雖然身軀最大，感覺最威風，但觀察馬兒斜眼注視德國狼犬的樣子，卻是充滿警戒。將兩頭馬分別塗成不同毛色，除了能做出區隔，也是避免作品整體顯色太過單調，相當用心。

●牛則是最具代表性的家畜，並以旁觀者之姿置身於故事之外，這樣的情境表現也相當亮眼。

●與年輕德國兵一同坐在前車上的小狗，是作品裡體型最小的生物，但在故事中卻扮演著主角，其中的落差相當有趣。

●對突然現身的造訪者掩不住興奮之情的德國狼犬，前腳伏地，展現躍動感及其喜悅。同時還可留意佇立於旁的老人，與馬車上的年輕士兵形成對比。

●野戰炊事車使用TAMIYA的「德軍野戰廚房組」製作。上市時間雖然悠久，但至今仍擁有高評價，相當受歡迎。模型組重現了車夫掌車時，前車煞車與野外廚房車的煞車連動的細節，可說是非常精緻的模型組。

●野外廚房車的車輪不是搭配拖車用的橡膠輪胎，而是捲有馬車用鐵片的木製車輪，與作品中的恬靜氛圍極為相搭。……話說，前車上擺放的那塊火腿肉，到底該不該算是第六隻動物（豬？）……？

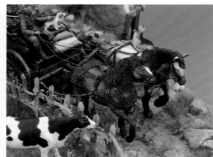

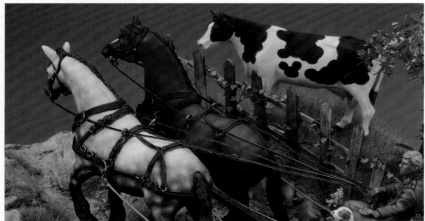

人與動物交織而成的
牧歌田園風情

　　帶點土氣的馬兒、必須花時間自製繫馬繩，都令人對這類作品敬而遠之，能看見此款作品實在難得。其實，野外廚房車的造型雖然簡單，特徵卻非常鮮明，搭配上1/35最佳比例的精緻農耕馬，只要稍微下點功夫，一定能打造成絕佳作品。慢慢製作上市超過30年的長銷經典款模型可是充滿樂趣呢。

　　行經鄉間小路、準備回到同袍身邊的馬車。途中遇到鳴吠的大狗，小狗對於素未謀面的大狗感到畏縮，但仔細一看，大狗似乎在熱烈歡迎這位小小同伴的到來。我腦中構思著這般悠閒的故事，並打造成作品。馬車若是搭配平坦道路未免顯得乏味，因此改造成經雨水沖刷、露出凹凸石塊的鄉間坡道，季節則是設定為晚春至初夏期間。

　　繫馬繩一類的馬具，則是以就算變硬仍會保留軟度的多功能補土製作。先做出1mm厚的薄片狀，放置1天硬化後，切成條狀使用。扣具則使用金屬線，方形扣具可使用較好作業的花藝用裸線，馬銜扣則使用硬度較高、不易變形的0.2mm～0.4mm銅線。準備完成後，就可以依現場的情境，利用膠狀瞬間膠固定繫馬繩，最後再以0.2mm的手鑽挖出馬繩孔，將更顯精緻。為了展現馬兒運貨的氛圍，我有稍微加大該部分的尺寸，只有韁繩是使用切成細條狀的上色影印紙。

　　馬的塗裝雖然讓人覺得非常困難，但若是以噴筆進行基本塗裝，作業就會變得相當簡單。基本塗裝使用硝基漆，先整個塗上黑色後，再從斜上方45度角的位置噴塗基本毛色，並保留暗部形成的黑色區塊。接著再以明亮色，於馬屁股、腰骨、頸部、鼻尖加入亮部，接著再用畫筆在眼睛、鬃毛處塗上Vallejo顏料。之所以選擇Vallejo顏料，正是考量到就算超出範圍，也能用壓克力漆溶劑去除再次塗裝，同時不會傷到硝基底漆。　■

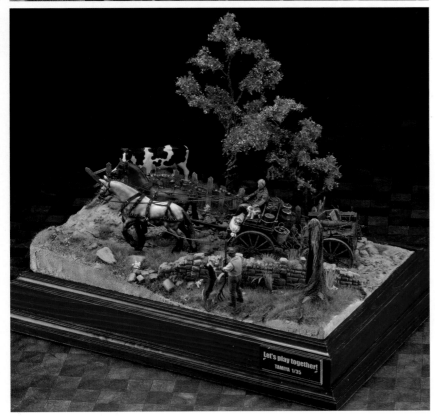

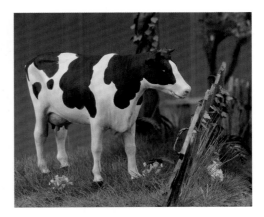

■德軍野戰廚房組
TAMIYA 1/35　射出成型塑膠模型組
製作、撰文／すこっつぐれい
GERMAN FIELD KITCHEN
TAMIYA 1/35 Injection plastic kit
Modeled and described by Sukottu Grei

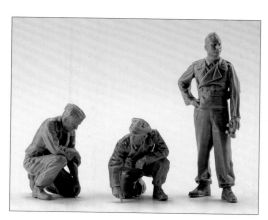

■德意志國防軍 戰車兵組
TAMIYA 1/35　射出成型塑膠模型組
WEHRMACHT TANK CREW SET
TAMIYA 1/35 Injection plastic kit

塗裝完TAMIYA 1/35的「德意志國防軍 戰車兵組」時，成品散發的氣勢可是非常鮮明。但光是將戰車兵素組，就能感受到其中造型與呈現效果的多樣性。這套模型組可說是當前1/35射出成型塑膠模型人形中的登峰造極之作。

習慣了用畫筆分色塗裝後，不妨在皮膚加點紅色，呈現出血色，或是描繪出鬍鬚，試著更加強調人類才有的生命特徵。只要強化生命特徵，便能大幅提升成品的立體感。此外，眼睛的描繪也相當重要。雖然不是所有人形都非如此不可，但描繪出視線不僅能使人形更逼真，也更容易掌握其中的情感與故事性。然而，能夠強調人形存在感的可不只有皮膚，塗繪出服裝的陰影也能帶來意想不到的效果。各位不妨試著挑戰分色塗裝軍事人形時常出現的迷彩服。只要大致掌握初級篇介紹的畫筆運用技巧，描繪迷彩服紋樣的作業就不會太過困難。反而能透過顏色數量，增加資訊量，使成品更為充實。

喜歡德軍的讀者想挑戰人形製作時，過程中一定會
面對感覺很複雜的迷彩服塗裝。不過，只要了解塗
裝順序，應該就會發現其實作業非常單純。

製作、撰文／上原直之
Modeled and described by Naoyuki Uehara

掌握橡葉迷彩

▲將基本色混合焦茶色塗繪暗部，再以基本色混合消光白塗繪
亮部。由於還要畫出迷彩，只須約略塗上暗部與亮部即可。

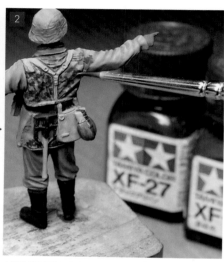

▲將墨綠及深綠混色後，描繪最底層的迷彩。這時要注意塗料
濃度不可太稀。太稀容易使塗料滲開，須特別留意。

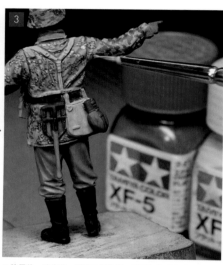

▲將墨綠、消光黃、消光白混色後，於深色迷彩上塗繪出較亮
的迷彩。可從難度較低的背部等處開始著手。

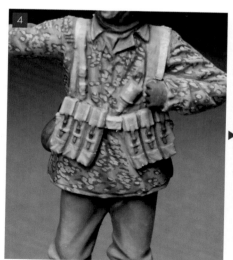

▲畫完所有迷彩時的狀態。剛開始會無法掌握迷彩紋樣，建議
描繪時，可一邊參考資料。描繪的訣竅在於先掌握氛圍，而不
是塗得和真正迷彩服一模一樣。

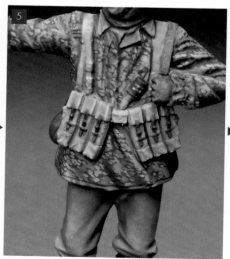

▲若全部都畫迷彩，生動性會稍嫌不足，這時可用消光棕及消
光黑的混色，直接塗繪於迷彩服的凹處，呈現出立體感。

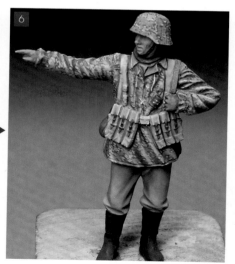

▲完成塗裝迷彩服。

使用紙調色盤塗裝人形相當便利。除了容易混合不同顏色的塗料外，也較能掌握微妙的色調變化，因此大力推薦各位在塗裝人形時準備紙調色盤。

掌握斑點迷彩

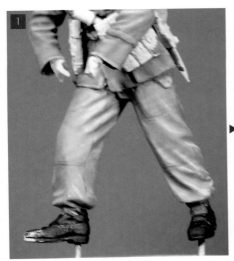

▲接著要解說如何塗繪斑點迷彩。以斑點迷彩來塗裝人形的迷彩褲。取Humbrol的26消光卡其＋34消光白混色塗裝。

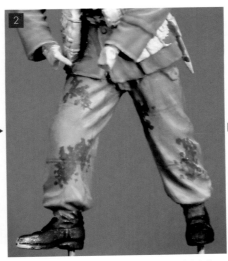

▲斑點迷彩要先以30消光墨綠＋33消光黑描繪出數個色塊。

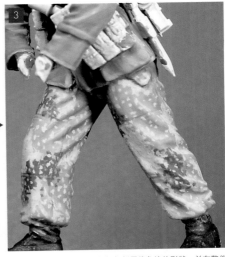

▲接著以消光膚色，畫出數個類似墨綠色塊的形狀，並在整件褲子上加繪一些零星的小斑點。

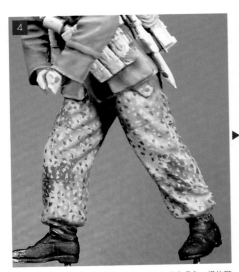

▲再以方才的墨綠色，於整件褲子描繪出和消光膚色一樣的斑點。注意斑點不可太大。

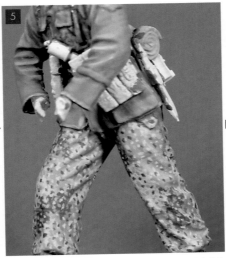

▲最後再以101消光青綠（Mid Green Matt）＋24消光亮棕（Trainer Yellow Matt）的混色描繪，完成斑點迷彩。

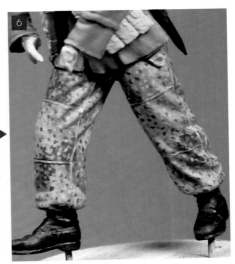

▲完成迷彩後，用能透出底漆且較稀的深卡其色（26＋33）畫出暗部，並以（26＋34）描繪出亮部。

Essential knowledge and skills of creating military model figure. | 43

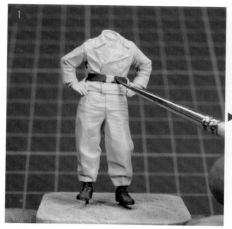

▲就讓我們動手描繪出整身迷彩服的斑點紋樣。剛開始先以深棕色塗裝鞋子與皮帶。由於色調與前頁的內容不同，因此使用的塗料僅供參考。

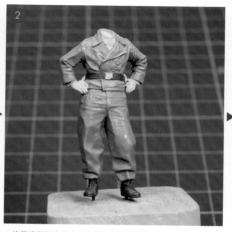

▲接著塗裝基本的大地色系。本次是使用琺瑯漆，亦可用壓克力漆搭配噴筆塗裝。顏色為消光泥土色＋消光膚色＋皮革色＋橘色。

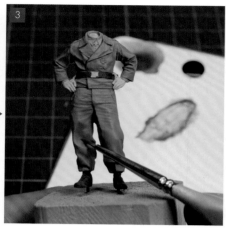

▲將基本色混合卡其褐色，畫出暗部，接著再直接用深棕色描繪較深的皺褶。

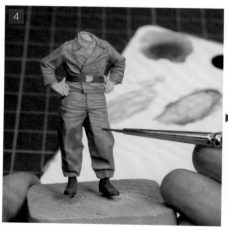

▲將基本色混合皮革色與消光白，畫出亮部。針對更明亮的部分，便不需要再添加皮革色，而是多加點消光白，塗裝亮部。

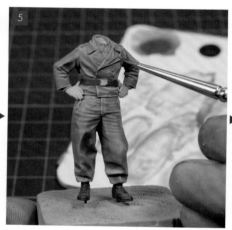

▲畫完暗部與亮部的狀態。畫迷彩服時，也可先描繪出暗部與亮部，避免成品太過單調。

▲為了強調縫線等部分，這裡幾乎是以接近白色的基本色小心描繪。

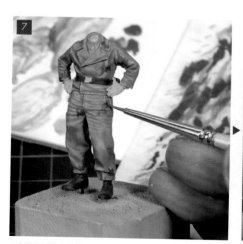

▲先隨意描繪出深綠色迷彩。使用的塗料為TAMIYA暗綠色2琺瑯漆＋原野灰的混色。

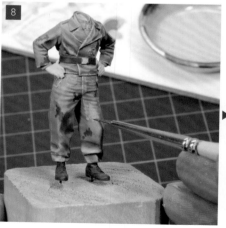

▲以塗裝綠色時相同的方式，隨意描繪出明亮的大地色系迷彩。使用的塗料為TAMIYA琺瑯漆消光膚色＋沙漠黃＋皮革色的混色。

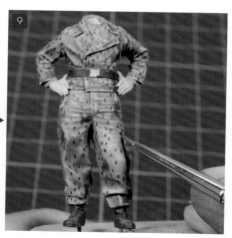

▲使用前述步驟的綠色描繪斑點。這時的塗料務必濃稠些，太稀可能出現滲開的情況。這裡使用吸附性佳的畫筆，能讓作業更順利。

10

▲塗完綠色後，以前述步驟的明亮大地色系，接續描繪斑點。看過迷彩服的照片後，會發現有時綠點的比例較高，有時大地色系斑點的比例較高，各位可依自己喜好調整比例。此外，塗裝迷彩的訣竅，在於不可完全模仿實際紋樣。塗裝 1/35 大小的人形時，要稍微簡化，才能製作出「更逼真」的成品。

11

▲描繪最亮的綠色。此綠色若畫得太多，會使畫面變雜亂，因此稍微點綴即可。使用的塗料為 TAMIYA 琺瑯漆消光綠＋消光白＋少量消光黃的混色。稍微加點白色能提高明度，卻會降低彩度，因此須添加黃色。

12

▲畫入迷彩後，可接著補畫被蓋掉的陰影。補上陰影時，塗料濃度不可蓋過迷彩的顏色。使用基本色加點消光黑與消光棕的混色。同樣須在迷彩色上補繪亮部。亮部則是用畫筆取稀釋的 TAMIYA 皮革色琺瑯漆，直接下筆描繪。

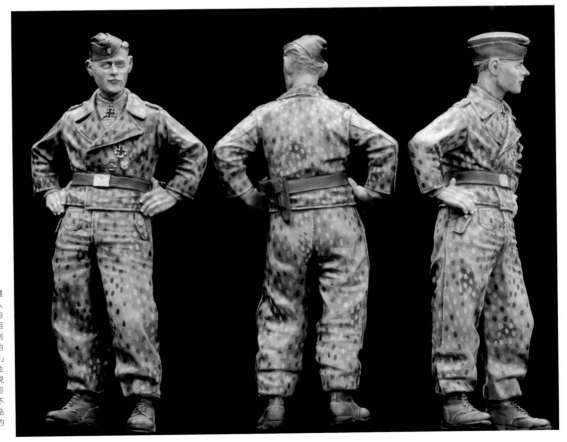

在塗裝人形時，我認為難度較高的還是迷彩塗裝。不過，若想要挑戰高人氣的德軍，尤其是塗裝武裝親衛隊的話，那麼迷彩就是條必經之路。我相信有不少人在迷彩塗裝時，都會遇到「雖然很想讓人形搭乘戰車，但真的無法掌握塗裝技術，最後只好放棄」的情況。我剛開始也很害怕甚至避免塗裝迷彩，不過試著塗裝後，會發現並沒有那麼可怕。即便與實際的迷彩紋樣稍有出入，只要相似度夠，就不成問題。本次介紹的橡葉迷彩與斑點迷彩，都是武裝親衛隊最具代表性的紋樣。

塗裝範例為TAMIYA「陸上自衛隊 90式戰車」的車長人形。本單元將掌握3型或2型迷彩服的紋樣特徵，並畫入1/35的人形。這種擷取紋樣特徵的畫法也適用在其他的迷彩塗裝上，各位務必嘗試看看。

製作、撰文／上原直之
Modeled and described by Naoyuki Uehara

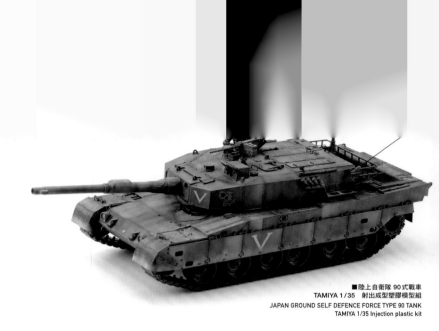

■陸上自衛隊 90式戰車
TAMIYA 1/35　射出成型塑膠模型組
JAPAN GROUND SELF DEFENCE FORCE TYPE 90 TANK
TAMIYA 1/35 Injection plastic kit

先從皮膚開始

塗裝迷彩服時，每個環節都必須非常謹慎，各位不妨先從人形最基本的身體（皮膚）塗起。皮膚是全身所有細節的最底色，即使稍微超出範圍，也可以覆蓋顏色追加修補。之後為了能夠專心塗裝迷彩，因此建議先完成陰影的塗裝作業。

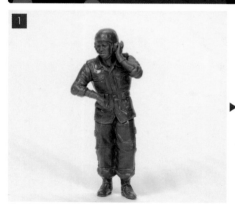

▲90式戰車人形的左手雖然靠著耳機，但可以先行組裝後再塗裝。如果覺得手臂被臉部遮住而不易塗裝，也可以單獨塗裝臉的部分。

▲為了讓塗料順利附著，可先噴附TAMIYA的液態補土打底。噴上底漆也有助於檢查忘記處理的分模線或傷痕。

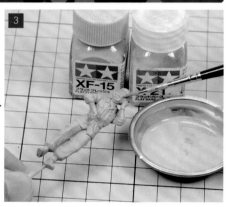

▲從臉部開始塗裝。以消光膚色混合消光劑，以層層疊加的方式，使膚色漆滲入表面的細微凹凸處。

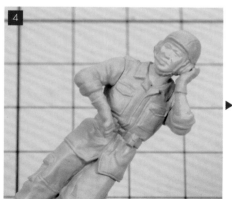

▲塗裝3次消光膚色漆的狀態。塗裝膚色時切記不要一次塗完，建議等顏料乾燥後再覆蓋一層，這樣才能避免出現色斑。

▲頸部、胸口、手臂等處也以消光膚色塗裝。待乾燥後，再噴上MR.HOBBY的消光透明漆。只要蓋上硝基類透明漆，就算疊上琺瑯漆也不會透出下層的顏色。

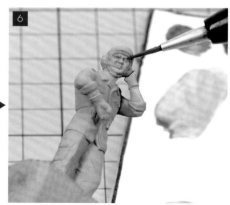

▲消光棕混合消光紅，以舊化的要領為臉部上色。塗料的稀釋濃度要淡一點，能夠透出底層的膚色。

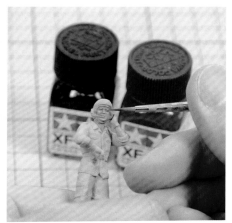

▲現階段還不用勉強自己描繪眼睛,只要使用消光棕混合消光黑,調成深棕色,在凹陷的最深處入墨線,呈現眼睛。

透明漆的SAVE & ROAD功能

就像玩電玩時可以保存進度,發生失誤時就能回到存檔,重新挑戰。透明漆的功能正是如此,就算以琺瑯漆塗裝人形,也能發揮類似的功效。當塗裝順利,或是即將進入失敗率極高的步驟之前,先噴一層硝基類透明漆作為塗裝的保護膜,就算接下來塗裝失敗,也能用琺瑯漆稀釋劑擦拭塗料,重回透明漆上色保護的階段。不過,要完全擦掉琺瑯漆相當困難,不斷重複存檔&讀取的步驟時,還是會損害保護的塗裝色調,因此切記適度。

◀噴上透明漆時,使用噴罐或噴筆皆可。各位甚至可以在每個步驟後噴一層保護漆,不過造型也會相對變得不明顯,因此務必盡量減少使用次數。

基本色塗裝

接著處理基本色。耳機與靴子必須分色塗裝,迷彩服的部分則可以用相同的基本色一起上色。塗裝時,必須以實物的色系作為基本色的參考標準。例如自衛隊迷彩服遠看時呈綠色系,也就是綠色的面積比例最大,就能以綠色當作基本色。

7

▲混合德國灰與消光黑,塗裝耳機。就算畫錯,也不能整個塗成黑色。這個步驟要謹慎處理顏色交界處,避免畫到已經完成的皮膚。

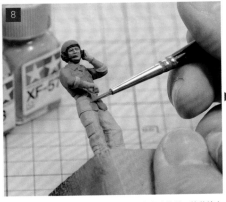

8

▲塗裝衣服前,也要先為皮帶上色,避免超出範圍。接著塗上迷彩服的基本色,使用的顏色為深綠+消光皮革+消光黃。

9

▲衣服覆蓋上色2次後的狀態。這個階段要確認是否有漏塗的部分,例如手肘彎曲處附近容易形成陰影,也是常漏掉的部分,必須特別留意。

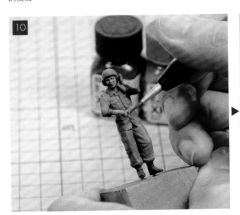

10

▲消光棕混合少量的卡其色,塗裝剩下的皮靴與手套。分色塗裝時務必謹慎,避免畫到已經上好色的皮膚或衣服。

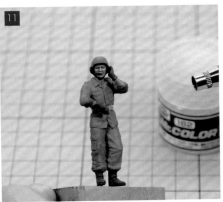

11

▲整體噴上一層MR.HOBBY的透明漆,保護塗裝完成的底色。不過也要特別留意噴漆乾掉後會變白,不宜噴太多透明漆。目前為止已經完成塗裝迷彩的準備作業。

注意畫筆沾取的塗料量!

筆塗作業時,一定要避免畫筆一次沾取太多塗料。特別是描繪較細膩的部分時,一旦塗料過多,就有可能不小心滲流至其他部位,不得不重新描繪迷彩,甚至得從頭來過。描繪細節時,畫筆務必先在紙巾上按壓,吸去多餘塗料後再下筆,就能避免塗裝失敗了。

接下來要進入迷彩服塗裝的重頭戲。迷彩服就是在衣服畫出迷彩紋樣，目前已經完成基本的綠色塗裝，接著就是塗上大面積的顏色。仔細觀察陸上自衛隊的迷彩紋樣，會發現棕色與淺棕色是繼綠色後第二多的顏色，比例約莫相當。因此塗裝時，不妨決定先後順序，面積最小的黑色便排在最後塗裝。

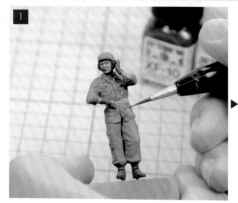

▲實際觀察棕色與淺棕色，依舊無法判斷哪一色在上層。我選擇先塗淺棕色，但其實沒什麼理由，各位不妨擲硬幣決定上色順序。塗色時，感覺就像一點一點地「疊上」筆尖的顏料，絕對不可以想著「要畫得跟實物一樣」！

▲畫完棕色紋樣的狀態。背部的範圍較大，無法含混帶過，必須謹慎下筆。繪製紋樣時，要以隨意、不規則為原則，訣竅就是避免在同一垂直線上描繪。

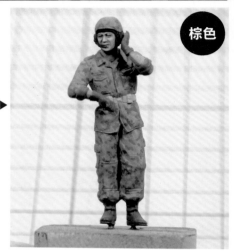

棕色

▲接著描繪淺棕色紋樣，以皮革色混合卡其色。畫入淺棕色的方法雖然與棕色相同，但務必掌握整體的協調感，避免壓縮綠色的面積。

▲完成淺棕色紋樣的狀態，背部畫入比實物更多、面積更大的迷彩花紋。就算棕色或淺棕色的紋樣些微暈開，最後仍然可以覆蓋黑色，加以補救。

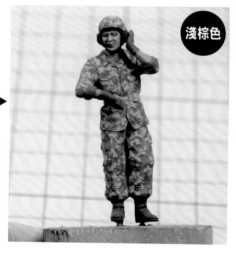

淺棕色

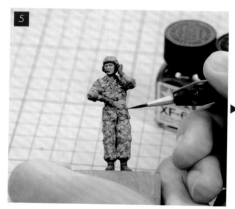

▲熟悉紋樣的描繪後，就要進入最後的黑色花紋。務必謹慎描繪，絕對不能在最後關頭失誤。黑色紋樣的面積最小，要注意別不小心畫過頭了。

▲畫完最後黑色紋樣的狀態。每個紋樣雖然與實物形狀有些出入，但塗裝之前已經先掌握迷彩的紋樣比例與配置特色，因此能確實呈現出迷彩服給人的印象。

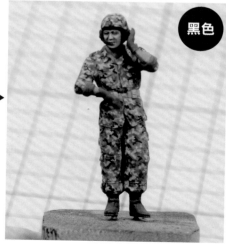

黑色

完成迷彩服的所有紋樣後，還剩最後一個步驟。迷彩原本是為了淡化軍人的輪廓與色調，但是效果卻擴及整尊人形，讓人留下整體不夠完整的印象……。這時可以上墨線，加強整體的視覺效果。

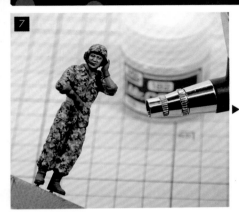

▲完成迷彩紋樣後，要先噴一層消光透明漆作為保護膜，才能進行接下來的入墨作業。如果忘記這個步驟，可能會使目前的努力隨稀釋劑一同付諸流水！

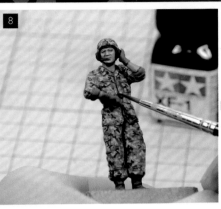

▲針對皮帶、衣服凹陷處等部分，以深棕色的琺瑯漆上墨線，使整體印象更完整。雖然此步驟單純只是為了更加強調人形的造型。

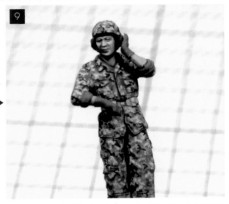

▲完成入墨線後就算完成。這裡只用入墨線收尾，但如果再以稀釋後的塗料覆蓋上色，更能凸顯暗色與亮色的顏色層次。

掌握迷彩繪製步驟
陸上自衛隊也能迅速上手

▶這次塗裝陸上自衛隊的迷彩服時，先排出紋樣上色的優先順序，並充分表現出每種紋樣應有的特徵。其中關鍵就屬每一種顏色紋樣的所占比例與隨機配置表現了。只要掌握這兩個重點，其實就不用太講究紋樣的形狀。力求完美的讀者或許會想著「要百分之百重現實物」！可是只要掌握使塗裝看起來就像實際迷彩服的訣竅，事後就只需要提升寫實度即可。首先，最重要的就是完成迷彩紋樣。

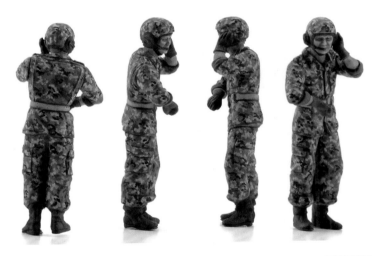

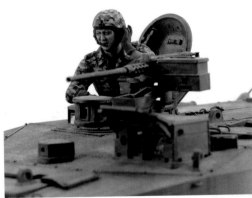

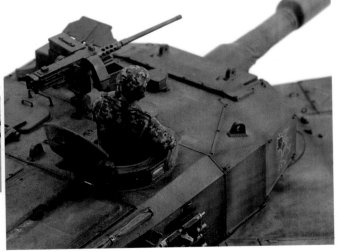

▲▶模型組的人形經過特別設計，因此能夠完美地與車輛搭配，幾乎不用調整姿勢。對於想挑戰塗裝人形的初學者而言，我推薦各位嘗試TAMIYA的模型組。90式戰車模型組也不例外，同樣只要組裝人形、上色、放入指揮塔內，接著塗裝車輛，就能營造故事氛圍，提升模型的質感。

本單元要介紹完成細緻迷彩紋樣與入墨線後，如何進一步加入陰影，凸顯迷彩服的立體感。只有分色塗裝迷彩紋樣，不容易表現衣服的形狀與凹凸程度，立體感也會輸給單色衣裝人形。加入適量的陰影表現，才能避免此情況。

製作、撰文／上原直之
Modeled and described by Naoyuki Uehara

以底色面積
決定迷彩陰影的順序

這裡要從迷彩服塗裝陰影的各種方法中，特別介紹如何先描繪完成迷彩紋樣，最後再畫出暗色與亮色的辦法。

我平常塗裝迷彩服時，大多會先畫出陰影。但如果是遇到這次的陸上自衛隊迷彩服時，由於基底色與上方重疊的迷彩色面積大小相反（或是基底色與迷彩的比例相當時），為了避免呈現效果過度雜亂，也可以選擇事後加入陰影與高光。

決定好先塗裝迷彩、再畫入陰影時，剛開始很容易猶豫不定，但只要多次覆蓋稀釋濃度較淡的塗料，就能減少失誤。由於補救作業的難度極高，建議用畫筆沾取極少量的塗料來描繪陰影。至於暗部與亮部的顏色，選擇訣竅是根據每次的迷彩顏色來決定用色。 ■

▲混合TAMIYA的消光黑琺瑯漆和深綠色，稀釋成可透出底漆的濃度，在凹陷部分畫出陰影。

▲前一步驟的陰影用色再混入消光藍，以面相筆描繪皺褶最深的位置。塗料可以稀釋得比前一步驟更淡。

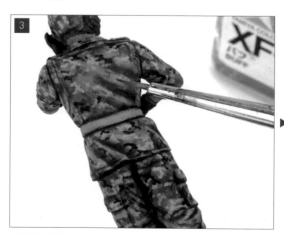

▲接著畫入亮色。將TAMIYA皮革色琺瑯漆稀釋成同樣可透出底漆的程度。描繪的訣竅在於少量沾取塗料，才能避免滲開。

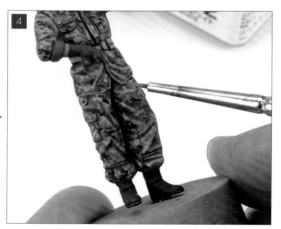

▲最後將前一步驟的皮革色加入消光白，以面相筆描繪縫線與最容易照到光的部位。塗料過多會完全覆蓋迷彩，因此適度即可。

Before

▲ 完成分色塗裝後的狀態。雖然作品已經相當完整，但接著還要加入陰影，強調人形的立體感。

After

▲ 迷彩服加入陰影（暗色與亮色）。與塗色前相比，可看出立體感變得更強烈。使衣服縫線變明顯也是塗裝的重點之一。

底色也能加入陰影

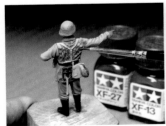

當底色面積比迷彩紋樣來得大時，就必須在塗完底色後加入陰影。雖然接著完成迷彩後還是要加入亮色與暗色，但這時候只需要稍作點綴即可。這個方法能夠有效避免陰影過於銳利，成品也不會令人感覺骯髒（色調太暗）。

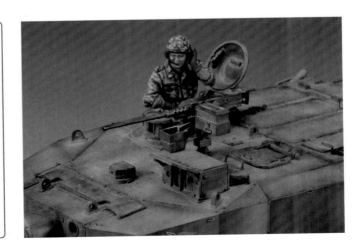

想讓人形更顯生動的要素之一就是眼睛。這裡就向各位徹底解說，漂亮完成分色塗裝後，如何更進一步掌握眼睛的塗裝法，學起來絕對不吃虧！

製作、撰文／齋藤仁孝
Modeled and described by Yoshitaka Saito

勾勒靈魂之窗
為人形增添一絲趣味

只要在皮膚畫上陰影、在臉頰或嘴唇加點紅色，就能使人形變得頗有人情味。可是畫入眼睛後，更能賦予人形逼真的印象。

本單元的塗裝作業講求細緻，稱不上簡單，但只要學會畫眼睛，人形就能表現出眼神，增添表情變化。如果再搭配多尊人形布置在立體透視模型中，眼睛甚至還能夠傳遞訊息。接下來要向各位解說關鍵的人形眼睛塗裝法。　■

首先確認人形造型

首先必須確認人形「是否看得出眼球造型」。無法順利畫出眼睛的人，大多都是明明知道人形缺乏眼球造型，卻還是勉強作畫而失敗。雖然模型達人有辦法無中生有，但建議各位剛開始還是先配合模型組的設計塗裝。

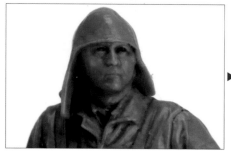

▲這次挑選的1/35人形示範。圖為TAMIYA「美軍戰車兵套模型組（歐洲戰線）」，眼球製作相當清晰。

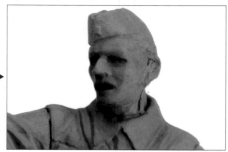

▲同為1/35的俄軍人形。雖然有入墨線幫助辨識，但眼睛太細，無法確認眼球部分。遇到這種情況時就別勉強畫出眼睛。

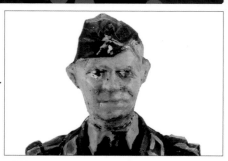

▲範例為誤把眼睛下方（？）的「眼袋」當成眼球，整個畫成眼睛。就算不管造型，只要畫得好當然沒話說，但基本上都會變這樣……。

眼珠是否在正確位置上

雖然並不能套用在所有的人形上，但描繪眼珠時還是有一定的準則。只要依此規則描繪眼睛，人形基本上看起來就不會顯得怪異。無法直接套用位置法則的造型人形，可以讓雙眼朝上下左右的某一方向偏移，就能有效避免眼睛看起來過於詭異。這裡改用1/16人形示範說明。

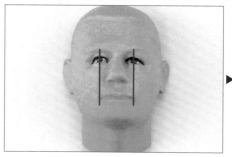

▲所謂的位置法則，就是眼珠必須像圖中的紅線一樣，與嘴角距離一致。

▲眼珠與眼白的比例也很重要。從眼白來看，黑眼珠無論太大或過小都會顯得很奇怪。各位可以照鏡子觀察自己，參考黑眼珠的大小。

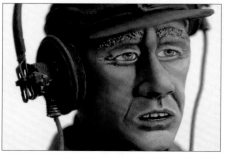

▲在眼頭加點紅色、黑眼珠點上高光，更強調「人情味」。但1/35的人形無須勉強畫入。

接著介紹實際塗裝的重點。由於1/35的比例實在太小,因此改用1/16的人形解說。畫人形的眼睛時,可以先完成皮膚的陰影後再畫,但萬一發生失誤就很難補救。以下介紹的步驟不僅不容易失敗,作業上也更加確實。

▲先塗眼白。使用白色加極淡的淺灰色或膚色,而非純白。

▲依照前述方式,參考嘴角距離,畫出眼珠位置。不用在意超出範圍,但作業時務必注意大小及位置。

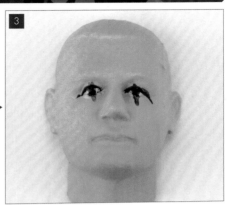

▲使用焦棕色描繪上眼瞼。畫出下眼瞼容易變成漫畫風,因此如非必要應盡量避免。

▲使用打底的膚色修補眼珠超出的部分。1/35人形塗裝到此已算相當完整。

▲接著在眼頭加點紅色,看起來更真實,並在眼珠塗上反光。

道具是讓自己更精進的捷徑

塗裝人形,尤其是塗裝眼睛等細緻部位時,畫筆可以說是關鍵道具。雖說「弘法不挑筆」,但那是因為弘法大師乃書法達人,模型師還是得挑選一支好筆。老是「畫不好」的人,是否總是使用經年累月、筆尖粗糙的面相筆挑戰塗裝呢?只要準備好專門塗裝細節的畫筆,就能明顯降低作業難度,塗裝也會變得更簡單。

▲描繪眼睛時,除了畫筆,「放大鏡」也能省去不少作業麻煩。甚至可以說「所有看得見的就能塗,不能塗是因為看不見」。

▲使用筆尖較細的面相筆時,也必須留意握柄的粗細。容易握持與否將直接關係到作業的難易度。

眼珠應該塗什麼顏色!?

雖然是金髮,卻不能塗上漂亮的金屬金色。眼珠與頭髮相同,雖然可以用棕色塗裝黃種人的咖啡色眼珠,但用藍色塗裝雅利安人的藍眼珠時,反而會使人形變得像是動漫裡的角色,減損軍事獨有的震撼力。因此上色重點在於如何使顏色不會過於顯眼。

▲淡化藍色,甚至淡至呈「藍灰色」。不妨參考電影或照片影像中人們實際的眼珠顏色。

▲眼珠畫入漂亮的藍色。正如眼前所見,感覺就像動漫人物一樣不真擬……。

1/35人形的眼睛畫法

本書的讀者，相信還是以製作1/35人形的模型迷占多數。或許不少人覺得：「聽了1/16人形的說明後，還是有點狀況外……。」有鑑於此，我再以1/35人形補充說明，並且以先上膚色、再畫眼睛的順序塗裝1/35人形。這個方法如同前述，失敗機率極高，可以說是「一筆定勝負」，但卻能夠一邊塗裝、一邊掌握模型的整體協調感。以下的塗裝說明，與其說是示範正確的分色塗裝法，不如說是著重於呈現逼真效果。

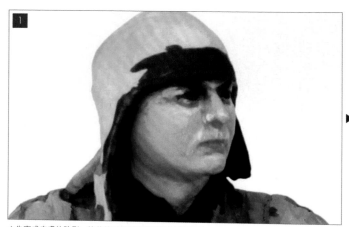

▲先完成皮膚的陰影。接著使用畫皮膚陰影時最暗的顏色，塗滿整個眼球。

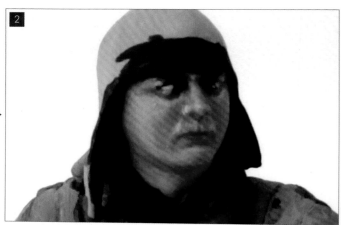

▲畫入眼白。建議使用吸附性佳、筆尖整齊的優質面相筆，謹慎描繪。這裡使用的畫筆為MODELKASTEN的Face Finisher。

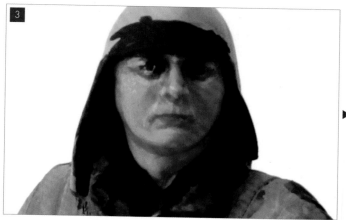

▲加入眼珠。作業重點為謹慎下筆，避免超出範圍，另外也要留意眼珠的位置、大小及形狀。若用點入的方式描繪，很容易變成「驚訝的眼神」，須特別注意。

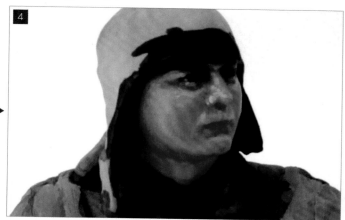

▲描繪上眼瞼。這個步驟能夠讓眼睛更加完整。

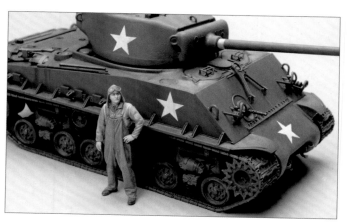

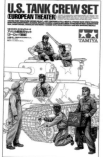

■美軍戰車兵模型組（歐洲戰線）
TAMIYA 1/35　射出成型塑膠模型組
U.S. TANK CREW SET (EUROPEAN THEATER)
TAMIYA 1/35 Injection plastic kit

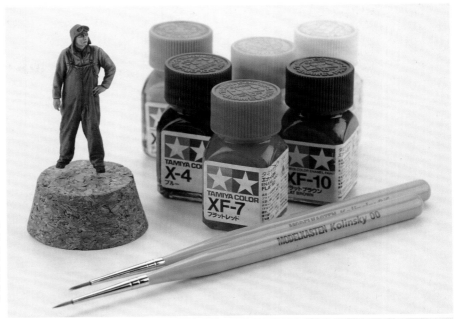

▼ ▶ TAMIYA 的「美軍戰車兵模型組（歐洲戰線）」，造型充滿張力，在近期的人形模型組中品質實屬優異，不只服裝的皺褶，就連五官造型也極為清晰。人形造型深度不足，往往是無法順利塗裝的原因之一。如果無法清楚掌握眼睛、嘴巴位置，或是衣服的皺褶，當然就不知道自己在塗哪裡。從這點來看，只要人形造型夠清晰，可輕鬆判別上眼瞼、眼袋，甚至眼球的位置，運筆時就不會猶豫不決了。

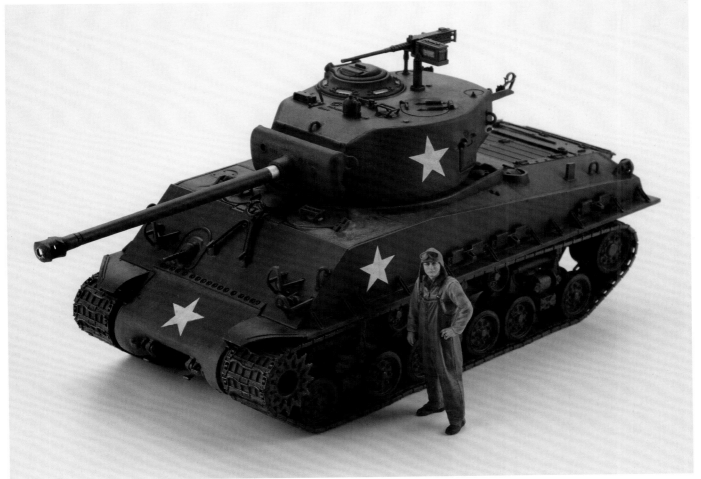

■德軍重型戰車自走砲 NASHORN
TAMIYA 1/35　射出成型塑膠模型組
GERMAN SELF-PROPELLED HEAVY ANTI-TANK GUN NASHORN
TAMIYA 1/35 Injection plastic kit

TAMIYA 1/35「德軍重型戰車自走砲 NASHORN」模型組有指揮官、砲手、填裝手4人在車內作戰，也是過去不曾有過的組合。人形與車體的裝配絕妙無比，細緻到組裝時砲手還必須配合戰車內的座位及瞄準器，堪稱是 TAMIYA 軍事模型中從未有過的規格。

高級篇

接下來要介紹堪稱是精進之路的終點──知名人形模型師的技藝。希望藉此讓各位感受到人形在大師級作品中所展演的氣魄，重新理解人形的重要性。然而，即便熟讀本書，也無法保證各位就能習得這些模型師的製作方法。但內容會提到非常多知名人形模型師才知道的製作訣竅與提示。其中，改變姿勢絕對是能夠使作品更進化，同時也是相對容易挑戰的製作訣竅。當模型師組搭各種人形，或是安排人形靠著戰車、抓住車輛時，會使接觸點確實貼合，避免暴露塑膠模型的不真實感。除此之外，比起塗裝技術，模型師更著重在如何活用塗料特性，非常具有參考價值。如何依塗料性質廣泛運用，可說是高級篇一大注目重點。

人形界巨匠：
平野義高大師的塗裝法

這裡請來了人形界巨匠——平野義高大師，為我們指導人形最重要的臉部與手部塗法。所謂的平野風格，就是利用TAMIYA琺瑯漆，按照預設的季節、地區、氣候，改變塗裝皮膚的方法。

製作／平野義高
Modeled by Yoshitaka Hirano

平野義高
Yoshitaka HIRANO

日本極具代表性的人形界巨匠，作品特徵在於彷彿能嗅到煙硝味的強烈臨場感，以及充滿生氣的躍動感。製作時並未使用特殊工具，也只會挑選模型店可購得的材料。

▲這次使用的頭部為樹脂製，但並未噴塗液態補土，而是直接上色。

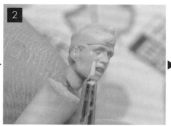

▲使用完全消光的膚色全面打底。塗裝時注意顏色要均勻。

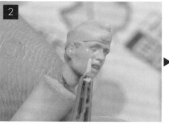

▲提前在此階段畫入眼白。同樣使用琺瑯漆，顏色為消光白。

▲混合原野藍與極少量的消光白，接著在眼珠上塗色。

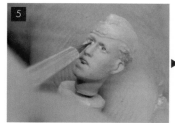

▲觀察整體氛圍，多次修改眼珠。接下來的作業須使用放大鏡。

▲在基本色的膚色添加橘色，依照帶紅的程度做局部混色。

▲將臉頰與陰影處塗上帶紅的膚色。刻意加強鼻尖，就能表現生氣。

▲接著塗上更紅的膚色，做出漸層。就算是相同顏色，只要經過疊加塗裝，還是會改變色調。

▲以消光棕混合紅色，在嘴內與眼睛四周塗上最暗的陰影色。

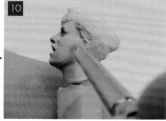

▲以打底色畫出較明亮的部分。一口氣塗太白反而會變得很奇怪。

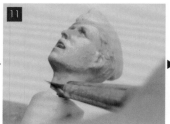

▲耳朵延伸到下巴的區域有下顎骨凸起，因此要塗得比較亮，頸側也是一樣。

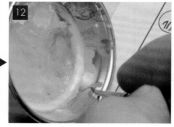

▲可看出是以膚色底漆混合棕色與橘色。

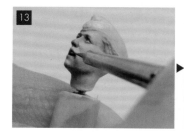

▲使鼻頭更紅，嘴唇與臉頰附近同樣加強帶紅的感覺。嘴巴裡的顏色則要更暗。

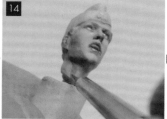

▲脖子處則使用混有紅色的消光棕色修飾，接著暈開顏色交界處。

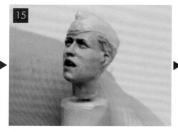

▲耳朵會因光線透出血色，因此須加強帶紅的表現。沿著耳朵的形狀上色。

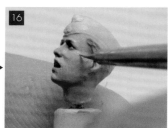

▲接著以底漆色混合白色，畫出亮部，慢慢地讓顏色變亮。

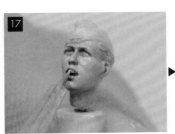

▲使用白＋較亮的灰色畫牙齒，待乾燥後，再以白色點入亮部。

▲鼻梁的亮部不可一線畫到底，分成三個區塊上色會更逼真。

▲混合消光棕、卡其棕、消光膚色，塗成「茶色頭髮」。

▲剛開始先以混有消光膚色的調色（界於膚色與棕色間），將整個頭髮上色。

▲接著再以消光棕與卡其棕混合成毛髮本身的顏色，塗裝陰影處。

▲接著在頭髮陰影處塗上較深的棕色。

▲混出基底膚色含量較多的髮色，暈開毛髮新生處。

▲頭髮最暗的部分塗上深棕色，表現髮量。

▲眉色與髮色相同。光是畫出眉形就能為人形做出表情，因此眉毛形狀非常重要。

▲原本帽子的顏色是原野灰，但設定上為前期德軍的帽子，可改用RLM灰。

▲利用等帽子變乾的時間塗裝手部。使用與臉部相同的底色，指縫的顏色則加點紅色。

▲手指關節等凸起處會照到光線，因此要塗亮色（底色＋白）。

▲塗裝手部帶紅的感覺和光線照射效果時，最好的方式就是參考自己的手。

▲以手部底色添加較多的紅色與消光棕，塗裝指甲部分。

▲靜脈則是使用底色加RLM灰的混色，以較誇張的方式點入顏色。

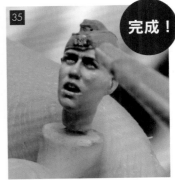

完成！

▲最後稍微用鉻銀色「點畫」徽章類，大功告成。這次頭部與帽子使用的塗料如下：TAMIYA琺瑯漆XF-1消光黑、XF-10消光棕、XF-7消光紅、XF-2消光白、XF-15消光膚色、XF-57皮革色、XF-22 RLM灰、XF-50原野藍、XF-49卡其、XF-51卡其褐、X-21消光劑。

▲最後將帽子較暗的部分與基本色的交界處暈染開來。

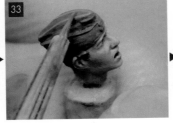

▲帽子陰影使用基本色＋消光棕＋卡其褐，以像是填埋凹陷處的方式上色。

▲帽子的明亮部則以基本色混合白色，塗裝於凸起處。

耗時超過2小時
精心完成的傑作

平野義高大師的
女性人形塗裝法

在女性軍事人形中，平野義高以原型師身分參與的「俄軍女子戰車兵Natalie」，自開賣以來就有著亮眼銷量與人氣。透過平野大師的塑形，將原本品質就相當不錯的模型組注入平野式的「美人塗法」，完成一尊所向無敵的美女人形，讓男人們各個拜倒裙下。

製作／平野義高
Modeled by Yoshitaka Hirano

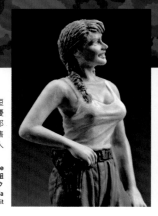

▶辮子髮型。戰場照片中的女兵多半為短髮，這裡刻意改成長髮，並綁成不會干擾作業的髮型，更以白色無袖背心強調胸部這個女性最有力的武器。Yosci另外也售有擺著相同姿勢，但穿著軍服上衣女性人形（型號為HY35-R02）。

■俄軍女子戰車兵Natalie
yosci 1/35　樹脂灌模模型組
（圖）ミニチュアパーク
Tank Crew Natalia
yosci 1/35 Resincast kit

▲先塑形，去除分模線。本次使用樹脂製人形，因此也必須注意模型是否殘留氣泡。可用TAMIYA的牙膏補土填埋氣泡與較深的分模線。

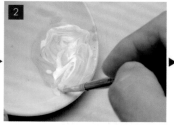

▲皮膚的基本色，使用膚色搭配較多的白色及消光劑作為底色。這個顏色是塗裝男性人形時使用於亮部的明亮色，卻非常適合塗裝女性人形的皮膚。

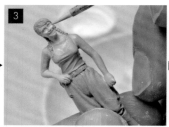

▲第一階段先塗上基本膚色。這個階段只須分色塗裝臉部與皮膚外露的部分。稍微超出範圍或部分沒塗到不會造成問題，大致上色即可。

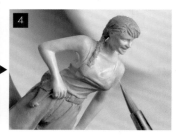

▲別想著一次上完皮膚底色，應該稍微塗裝，等塗料充分變乾後再次塗裝。針對前面沒塗到或是留下筆痕的部分，可以在這個階段修補。

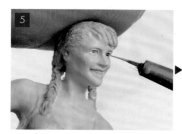

▲調整皮膚的色階前，先畫眼睛。眼白使用白色，瞳孔則是原野藍。會選在這時畫眼睛，是考量到就算稍微超出範圍，也能用膚色修補。如果等皮膚色階處理完後再畫，就比較難修改。

▲塗好皮膚底色，畫完眼睛後，接著就是調整色階。先找出不容易照到光線的凹陷處，隨著凹陷深度加深顏色。第一階段是使用混有少量紅色的膚色。

▲將第一階段的顏色添加少量棕色，繼續塗更暗的部分。只要掌握到塗裝面積愈變愈小的手感，就能呈現出自然的漸層效果。

▲手臂也以相同方式分階段畫出漸層。手指形狀雖然複雜，但也要不厭其煩地分次畫出。

▲皮膚加入暗色色階後，可稍微塗點腮紅，展現女性氛圍。塗料濃度稀一點，作業時就像是在表面稍微上層濾鏡。

▲塗料使用TAMIYA琺瑯漆，混合膚色、消光白、消光紅、消光棕，右邊為打底膚色，左邊為加紅色的調色，中間是混合棕色的最暗色。

▲差不多完成皮膚塗裝後，為嘴唇點上紅色。選擇比男性人形更充滿血色的色調，能夠使人形更富女人味。

▲完成皮膚的暗色色階後，接著進入亮色色階作業。先使用打底膚色，針對照光部分疊色。

13 ▲進行皮膚最後的色階作業時，將一開始使用的皮膚底色添加白色，塗在光照處最亮的部分。作業時，務必掌握要從暗色開始慢慢加入亮色的訣竅，畫出漸層效果。

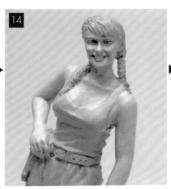

14

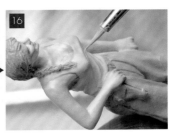

15 ▲先塗裝無袖背心（上衣）。以白色添加卡其褐色的暗色調，為整件衣服塗上底色。方法與塗裝皮膚底色時相同，必須多次反覆作業，不要想著一氣呵成。

16 ▲加入亮部。將前述步驟的顏色再混合白色，塗上更明亮的顏色。針對衣服因拉扯導致布料變薄的部分，重點式畫出亮部。

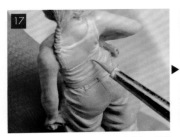

17 ▲畫出陰影。以基本色混合灰色與膚色，畫出淡淡的陰影。但由於底色為白色，添加的棕色用量必須極少，只要塗裝皺褶深處等部位即可。

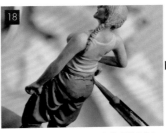

18 ▲塗裝褲子，使用沙漠黃＋卡其（基本色）。實物的顏色雖然更接近卡其色，但加入沙漠黃調配成中間色，之後畫亮部與陰影時會更容易呈現對比。

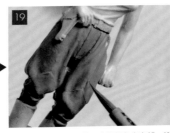

19 ▲加點沙漠黃，以稍微明亮的顏色畫亮部。接著再混合皮革色，畫第二階段的亮部。這個步驟須以筆尖仔細描繪。

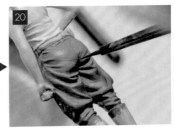

20 ▲畫出陰影，使用的顏色為卡其褐＋消光棕。這個步驟還是要用類似渲染的方式，以淡色描繪。以褲子的皺褶為中心，畫出漸層效果。

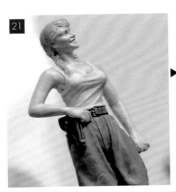

21

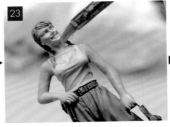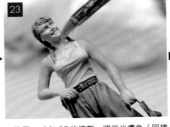

22 ▲使用消光棕混合少許皮革色，為眉毛上色。塗裝時眉毛要比男性更細，才能展現女人味。

23 ▲使用Mr.COLOR的溶劑，將消光膚色（同樣是Mr.COLOR產品）稀釋後，以畫筆上色，去除亮澤。塗裝時，必須像是覆蓋整個表面，調整整體光澤。

完成！

平野風的「金髮」塗裝法

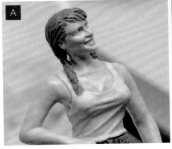

A

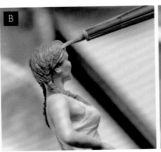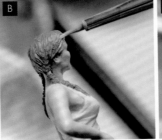

B

C

因為是金髮，所以直接塗金色可是大錯特錯！在此向各位解說正確的金髮塗裝法。A先整個塗上卡其色。B接著混合沙漠黃＋卡其上色，以此作為中間色，使A的卡其色變成陰影。C接著混合卡其＋沙漠黃＋白，畫出亮部，描繪毛髮會照到光線的部分。

〈使用的塗料〉　　　XF-2 消光白　　　XF-50 原野藍　　　〈表層材質〉
■TAMIYA琺瑯漆　　XF-7 消光紅　　　XF-51 卡其褐　　　■TAMIYA琺瑯漆
X-18 半光澤黑　　　XF-10 消光棕　　　XF-59 沙漠黃　　　X-21 消光劑
XF-1 消光黑　　　　XF-49 卡其

人形搭乘車輛時的套合技巧

本單元將介紹如何使人形穩穩搭乘戰車的必備技巧。基本上，就是如何切削、填補，使人形與車輛順利套合的技術。掌握時而大膽、時而纖細的風格轉變，栩栩如生的人形可是能使裝甲戰車的魅力倍增呢！

製作、撰文／鬼丸智光
Modeled and described by Tomomitsu Onimaru

■德軍戰車兵（6尊入）
MiniArt 1/35 射出成型塑膠模型組
■三號戰車F型
DRAGON 1/35 射出成型塑膠模型組
GERMAN TANK CREW
MiniArt 1/35 Injection plastic kit
Pz.Kpfw.III Ausf.F
DRAGON 1/35 Injection plastic kit

改造人形需要果斷與堅強的意志

想要讓充滿造型的人形，乘坐上辛苦完成的車輛！相信無論是初學者還是模型師，對於能夠重現士兵搭乘德軍三號或四號戰車時上半身露出車外的模樣滿懷憧憬。從狹窄車內探出身子、被砲塔擠到動彈不得的感覺，這些情境實在教人難以抗拒。不過，市面上並沒有能完美套合在欲製作車輛內的人形組，即便真的有，想到其他人也是運用同款人形，就會覺得沒什麼稀奇。我們現在所要發起的挑戰，不就是稍微花點工夫，製作出能夠完美套合在自己精心製作的裝甲戰車上的人形嗎！

本次挑選的 MiniArt 模型組中，正好有姿勢非常適合的人形。我沒有做出非常誇張的改造，而是彙整出做法，讓人形改造初學者也能在能力範圍內嘗試。不過其中包含了各位一定要知道的方法與訣竅，希望能透過這些內容，向讀者們解說。改造人形的最大關鍵，在於果斷與堅持到最後的意志！各位也試著製作自己獨一無二的人形吧。　　　　　■

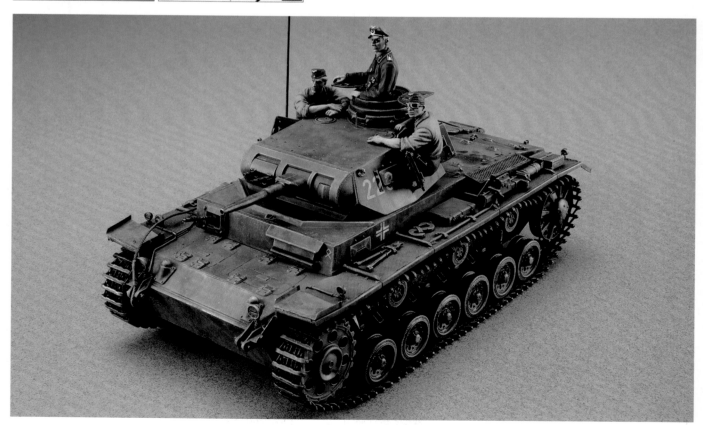

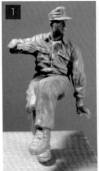 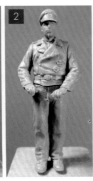 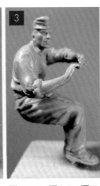

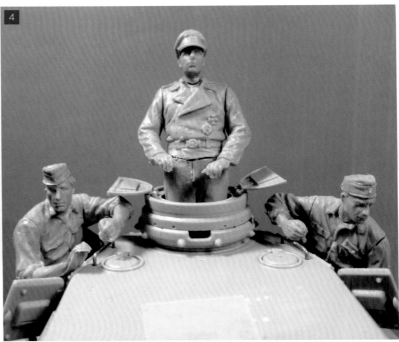

素組狀態的 MiniArt「GERMAN TANK CREW」模型組。**1**填裝手、**2**車長、**3**射手。**4**試著將人形擺上 DRAGON 的三號戰車 F 型，果然無法完美套合。**5**改造射出成型塑膠模型人形，安排人形搭乘車輛的完成品。想充分呈現「搭乘」車輛的感覺，其實有幾個重點。就算是很一般的單件作品，只要確實安排人形乘坐於戰車上，還是能明顯提升存在感。效果可是很驚人呢！

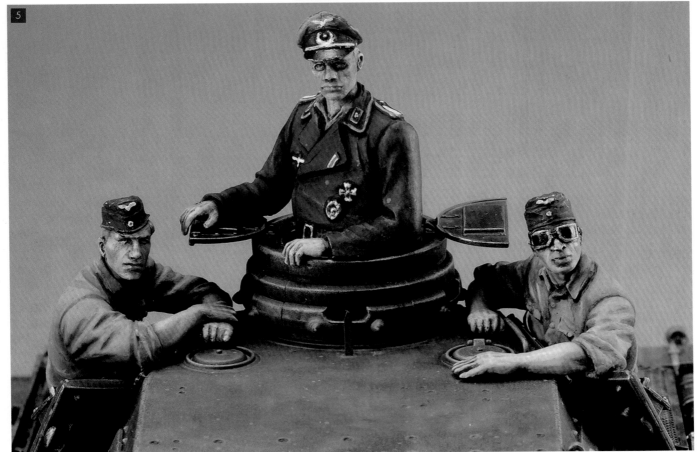

▲指揮塔太窄,無法將車長整個擺入。

▲從後面看,發現手肘完全騰空。

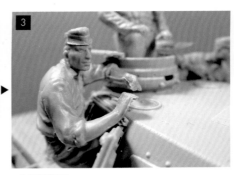

▲注意手的模樣。

▲每個艙門都以銅線做成活動式。考量該如何搭配人形及塗裝時,雖然比較花費心思,作業上卻會更加便利。

▲射手的大屁股(笑)。手臂與手部完全無法套合,只能先以臀部為基點置於車輛內。

▲從下面看,發現人形組本身的凹陷設計與車輛無法套合。

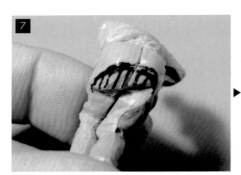

▲使用電動打磨器或雕刻刀,削掉油性筆標記處。各位或許會略帶遲疑,總之,大膽下手就對了!重點是要雕出屁股穩穩坐下、與車輛貼合的感覺!

▲以銅線和木工用AB補土重新製作射手左臂,要特別注意左手肘須緊貼艙門。這個步驟到最後都還會派上用場。

▲削掉太多時,可貼上塑膠片或細邊框加以調整。

▲以補土填補士兵的坐姿。AB補土雖然容易填補,但為了縮短時間,這裡改用保麗補土。可是保麗補土可能會損害塑膠,因此須貼上遮蓋膠帶,再填補土。作業前塗抹面速力達母,會比較容易離型。

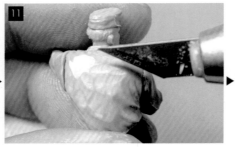

▲刮削填裝手的背部。這次選用的3尊人形都有駝背,背部呈圓弧狀,且屁股很大。或許單純只是給人的印象問題,但這與我心中認為的精悍德軍實在有些差距。我比較重視印象,所以3尊人形的背部、屁股到腰際都被我削掉許多(笑)。

▲射手的背部。以銼刀刻出更銳利的皺褶,或是將削過頭的造型做修整。

▲使用WAVE圓形與三角形（前彎）的特殊形狀鑽石銼刀。

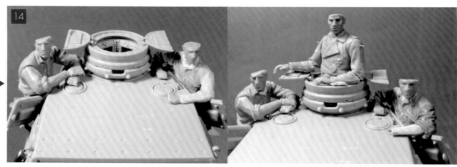

▲以軟橡皮擦暫時固定，調整整體的位置以及頸部、手臂的角度，慢慢找出最終定位。如果想讓人形有真正乘坐在車上的感覺，關鍵在於「屁股坐姿與手肘位置」！一旦這兩處騰空，就會減損人形與車輛的套合效果。

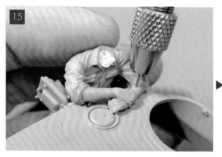

▲擺好姿勢後，將人形的各部位黏合固定，決定每個人形的姿勢。為了能穩穩地以銅線暫時固定人形與戰車，可利用手鑽，以人形手肘為中心從手臂鑽洞，貫穿至車體。

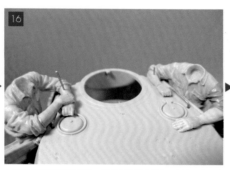

▲填裝手與射手都鑽好孔，並將銅線貫穿戰車，暫時固定。維持這個狀態加工手指的造型。

▲車長的側臉（素組時）。原先下巴上抬，這裡要改成收下巴，才會威風凜凜。

▲切除下巴下方一部分。

▲黏上塑膠邊框，將頭部當成是獨立出來的零件，思考該如何塗裝。

▲確認頭部與身體的套合效果。不僅展現出收下巴的精悍氣勢，另外也削掉背部的圓弧造型。

▲以AB補土使雙臂貼合指揮塔與艙門。臉部可用AB補土修改成自己喜歡的樣子。

▲模型組的下半身太胖，無法從上方擺入指揮塔內，因此須修整到大小能納入其中。

▲使用AB補土及鉛片，製作大戰初期出現的方形護目鏡。

▲以熱雕筆重現鼻子與眼睛之間深邃的眼窩。接著輕按眉丘，修正眼神的銳利程度。

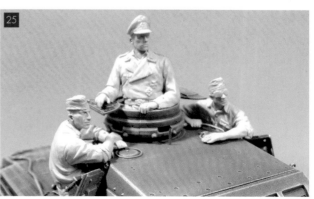

▶塗裝前，總算修改到感覺還不錯的狀態。

重塑既有人形模型組
融入情景的姿勢改造法

這個單元要向各位介紹如何使用既有的人形，大膽地從關節變更手腳姿勢，明顯改造人形印象。這個製作方法就好比拼圖，考驗各位是否擁有靈活的構思以及展演能力。

製作、撰文／高木直哉
Modeled and described by Naoya Takagi

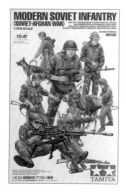

■蘇聯現役步兵 阿富汗戰爭
TAMIYA（ICM）1/35　射出成型塑膠模型組
MODERN SOVIET INFANTRY
TAMIYA (ICM) 1/35 Injection plastic kit

人形重要到能使作品更亮眼

只要將人形搭上車輛，就能大幅提升作品規模；再將人形高明地與車輛套合，便可以更強化真實感與故事性。如果想將戰車與人形間的套合度發揮到極致，就必須使人形觸碰車輛，或是搭乘在車輛上。然而，滿足套合程度的同時，往往必須變更手臂與腿部姿勢，變更的部分往往需要以補土改造。各位或許會覺得作業步驟很麻煩，但這些動作不僅能百分百提升作品的層次，更代表著原創性。只要留意「皺褶不可以交錯」、「皺褶隆起處不可以像波浪起浮」幾個環節，其實不如想像中艱難，這就像實際的衣服皺褶，會隨著身體動作出現各種變化，因此不像製作車輛時只有一個正確答案。就某個層面來說，作業起來算是「輕鬆」。猶豫不決的讀者，不妨實際挑戰看看吧。

我是專門製作二次世界大戰模型的模型師，缺乏製作現役車輛（戰後車輛）的經驗，對於這次使用的 TRUMPETER「BTR-60」更是毫無概念。不過就算是這麼無知的我，也能輕鬆組裝，可說是非常棒的模型組。然而，說到零件，當我套上輪胎後，就幾乎看不見避震器這個占有絕對份量的底盤零件，實在有些可惜。不過，這應該是車子本身的問題，不是模型組的問題。（笑）　■

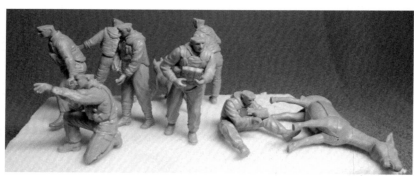

▲將模型組的人形假組，思考每尊人形該如何改造及配置。

▲以紅筆畫出改造所需的切線。

▲沿著切線，以薄刃鋸刀切開。使用銅線重新銜接並固定零件，接著以補土填補縫隙。這些都是非常基本的改造。右半身並沒有做任何不必要的改造，充分活用模型組本身的優勢。

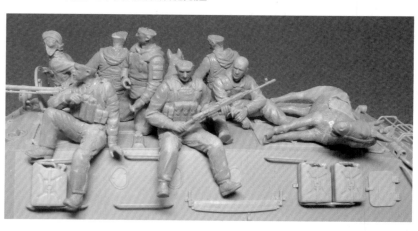

◀結束7尊人形、驢子與狗的改造，試著擺在車上。要記得將「雙腳與手把」和「屁股、左手與車輛上方」等處確實套合，使士兵坐姿看起來更自然。塗裝完的狀態如右頁圖片所示。發揮想像力大膽改造，幾乎看不出這些人形原本的模樣。

■蘇聯 BTR-60 PA 型裝甲輪送車
TRUMPETER 1/35 射出成型塑膠模型組

Russian BTR-60PA
TRUMPETER 1/35 Injection plastic kit
Modeled and described by Naoya TAKAGI

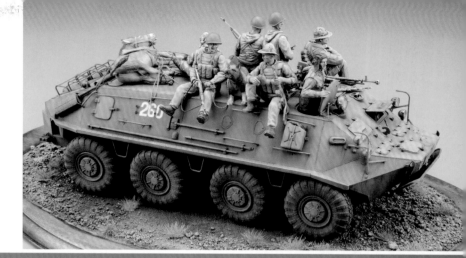

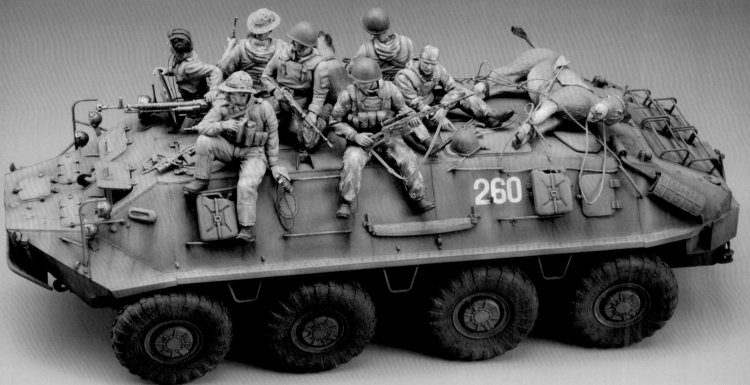

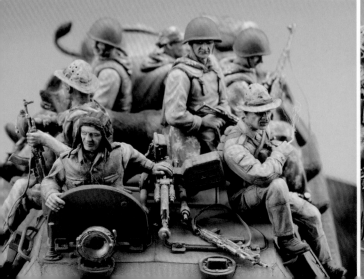

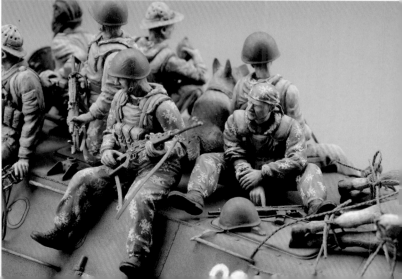

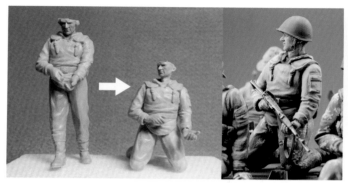

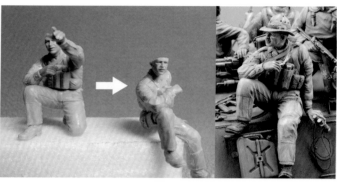

▲原本是使用地雷偵測器的士兵。活用手部造型，簡單地將偵測器變成槍枝，並切掉耳機，以補土重做耳朵。我的設定是讓士兵都坐在車上，為了使作品帶點變化，刻意安排一尊人形呈跪立姿勢。該名士兵的背線線條直挺，也是我選擇這尊人形的原因。

▲「手指動作」雖然是在下我非常喜歡的姿勢，但考量到這強而有力的手指，很難與阿富汗戰事不斷延長下疲憊感俱現代士兵相呼應，因此刻意將伸指的手臂改朝下方，並試著以手握住模型組裡的望遠鏡配件。另外，香菸的煙霧則是利用我太太的毛線帽發揮。這名老兵的造型非常出色，於是配置在最顯眼的位置。

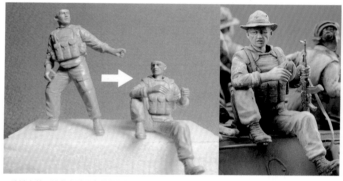

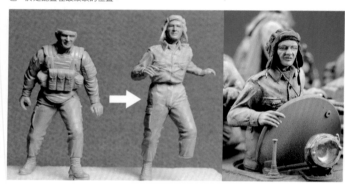

▲改造之前，這尊士兵原本是拉住抵抗的驢子。說真的，這也是7尊人形中，最讓我煩惱該如何處理的人形。絞盡腦汁後，決定沿用人形本身的手指造型，改成手拿水壺與槍枝。右腳、手把及槍托在車體上方形成3個接點，整體呈現雖然略顯不足，但調整時還是讓我吃了不少苦頭。

▲這名士兵原本是從後面推著驢子。本次雖然只針對姿勢變更，但為了在模型裡置入駕駛兵，於是改造了一尊人形。之所以會選擇這尊人形，是因為他右手的造型正好能夠握住艙門。各位或許不免懷疑怎麼會看手來決定？但比起四肢，改造手指的難度其實反而更高呢。

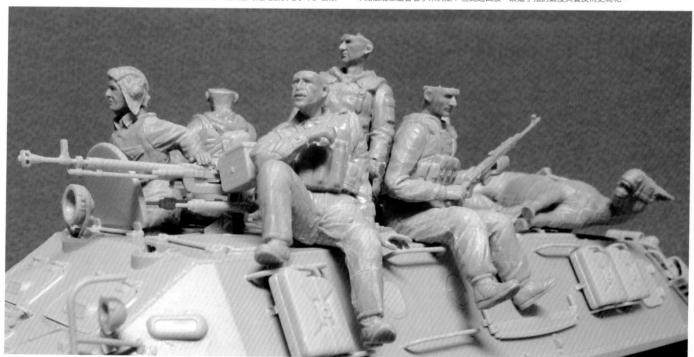

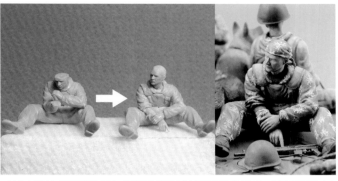

▲模型組所有的人形造型都非常棒，完全不像是射出模型，擺出的姿勢更是充滿風味，實在讓人佩服。不過就只有狗是完全的左右對稱，逼真感略顯不足。於是我除了把狗改成坐姿，脖子也稍微側彎。不只是人，脖子對動物的表情呈現同樣非常重要。

▲這名士兵原本拿著機關槍掃射，光是單件素組就帥氣到能直接當成作品。但是不能讓這名士兵孤軍奮戰，於是我試著改造成傷兵。雖然只是雙手交叉、脖子抬起的小改造，卻能展現截然不同的視覺效果，這也是變更姿勢的有趣之處。為了多點變化，我還為士兵綁上印花頭巾。

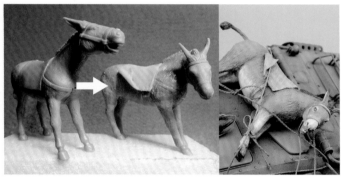

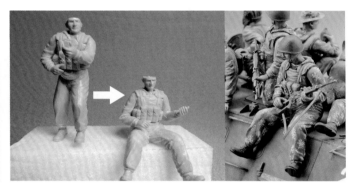

▲開會時，我半開玩笑地說：「要不要連驢子也放上去？」沒想到編輯部的金子先生很認真地回答：「這頭驢子是要拿來吃的，還是負責搬運？我以前有看過車上放牛的照片。」於是，我就真的把驢子擺了上去。這裡同樣變更驢子的姿勢，頸部和狗一樣上抬，搖著尾巴掙扎，被繩索綑綁著。好可憐啊……

▲這名士兵原本手持槍枝。改成屈膝的坐姿後，就立刻從射擊姿勢變成自然的放鬆模樣。順帶一提，不知道是不是因為模型組零件切割上的問題，感覺素組後所有人的脖子都偏短。稍微拉長脖子，調整臉部方向，讓人形帶有表情，便能夠使作品變得更帥氣、更添寫實感。

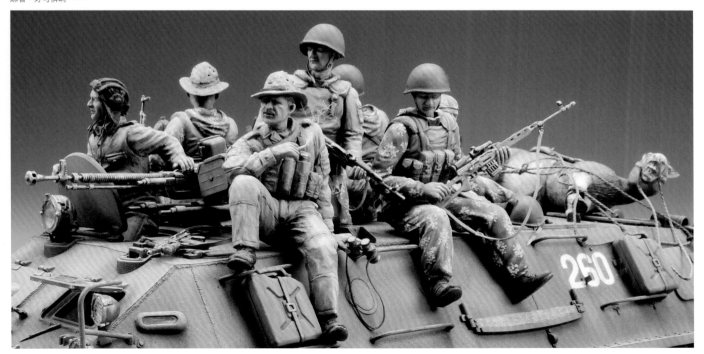

從竹一郎大師的作品
欣賞工藝精湛的小型情景模型

在模型領域裡，只有模型師本人，才享受得到製作模型時那份認同感。僅有極少數的模型師，光是如此就能完成無須任何言語說明、極為突出的藝術作品。竹一郎大師，正是有辦法打造出「人物」的工藝職人。與其說是製作人形（物體形狀），竹大師彷彿能為作品注入生命，更像是創造「這樣的一號人物」。這位職人不但製作本次模型組附的人形原型，更以人形打造小型情景模型。

製作、撰文／竹一郎
Modeled and described by Ichiroh Take

竹 一郎
Ichiroh TAKE

竹一郎先生最初因發表於飛機模型雜誌《SCALE AVIATION》的一連串作品，以及參與Hasegawa 1/48「Focke-Wulf Fw190 A-5 'Graf'」的飛行員原型製作而備受注目，另外也製作為數眾多的1/35裝甲戰車情景模型。其中，以日本軍為題材的人形模型更是充滿存在感，彷彿真的是將日軍縮小後置入作品當中。除了人形之外，車輛與情境造景的製作水準也都擁有極高的評價。

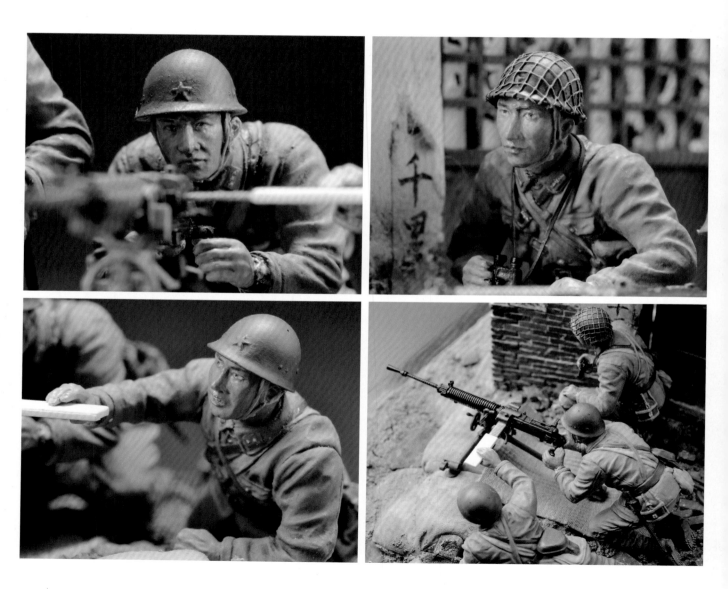

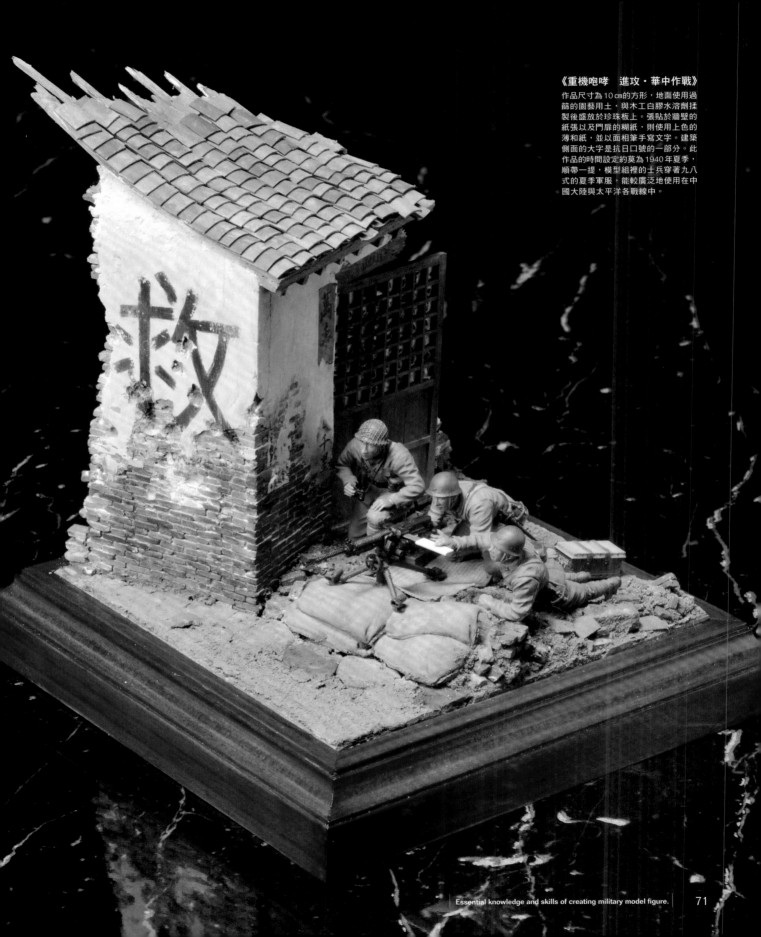

《重機咆哮　進攻‧華中作戰》

作品尺寸為 10 cm 的方形，地面使用過篩的園藝用土，與木工白膠水溶劑揉製後盛放於珍珠板上。張貼於牆壁的紙張以及門扉的糊紙，則使用上色的薄和紙，並以面相筆手寫文字。建築側面的大字是抗日口號的一部分。此作品的時間設定約莫為 1940 年夏季，順帶一提，模型組裡的士兵穿著九八式的夏季軍服，能較廣泛地使用在中國大陸與太平洋各戰線中。

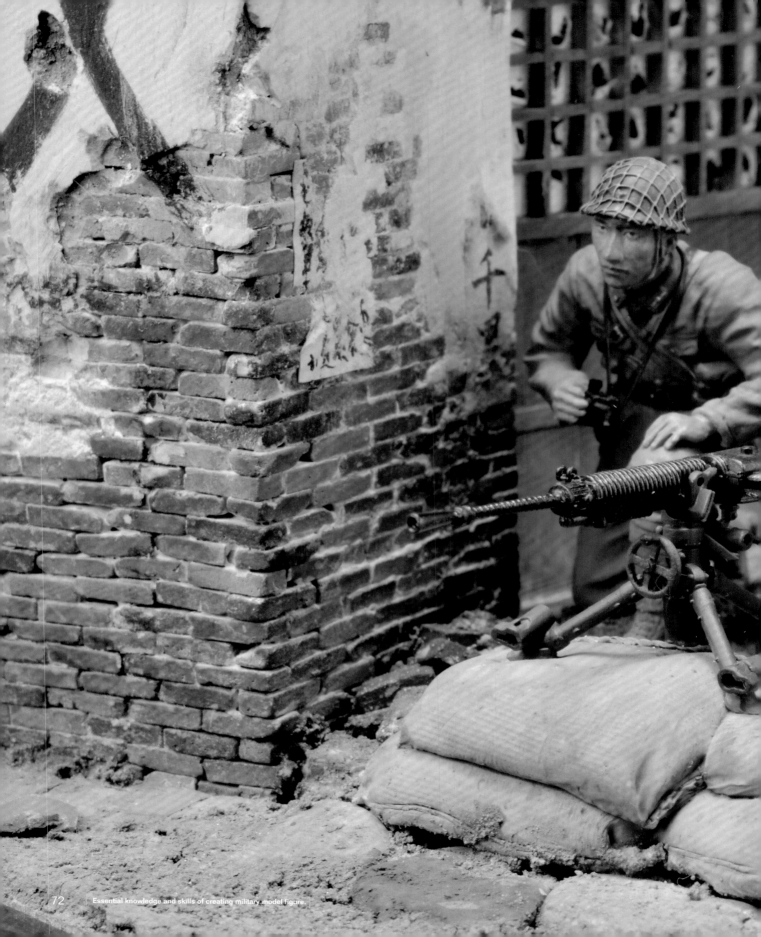

Essential knowledge and skills of creating military model figure.

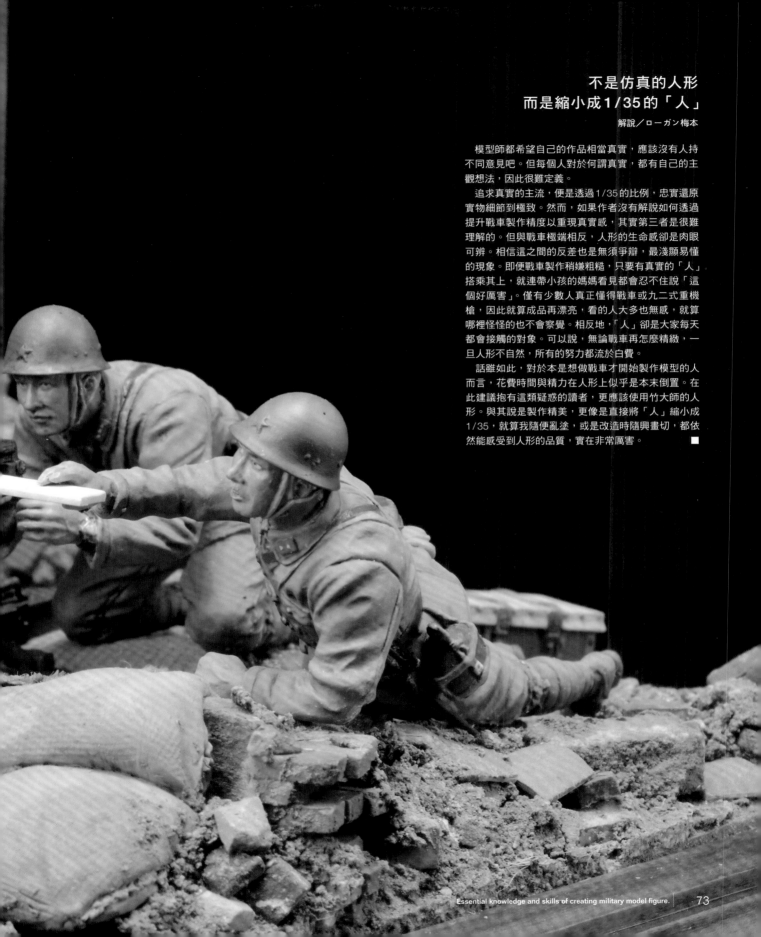

不是仿真的人形
而是縮小成1/35的「人」

解說／ローガン梅本

　　模型師都希望自己的作品相當真實，應該沒有人持不同意見吧。但每個人對於何謂真實，都有自己的主觀想法，因此很難定義。

　　追求真實的主流，便是透過1/35的比例，忠實還原實物細節到極致。然而，如果作者沒有解說如何透過提升戰車製作精度以重現真實感，其實第三者是很難理解的。但與戰車極端相反，人形的生命感卻是肉眼可辨。相信這之間的反差也是無須爭辯，最淺顯易懂的現象。即便戰車製作稍嫌粗糙，只要有真實的「人」搭乘其上，就連帶小孩的媽媽看見都會忍不住說「這個好厲害」。僅有少數人真正懂得戰車或九二式重機槍，因此就算成品再漂亮，看的人大多也無感，就算哪裡怪怪的也不會察覺。相反地，「人」卻是大家每天都會接觸的對象。可以說，無論戰車再怎麼精緻，一旦人形不自然，所有的努力都流於白費。

　　話雖如此，對於本是想做戰車才開始製作模型的人而言，花費時間與精力在人形上似乎是本末倒置。在此建議抱有這類疑惑的讀者，更應該使用竹大師的人形。與其說是製作精美，更像是直接將「人」縮小成1/35，就算我隨便亂塗，或是改造時隨興畫切，都依然能感受到人形的品質，實在非常厲害。　　■

▲使用AB補土，混合同量的TAMIYA高密度款與速硬化款補土。原型主要也是以這款補土製作。

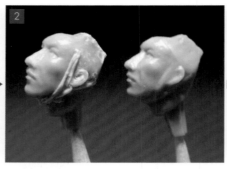

▲因塑膠成型限制，繫在下巴上的帽帶造型模糊，於是先削掉，再以AB補土重現。

▲出現縫隙的部分填入AB補土。

▲主要的使用工具為削尖的竹籤。為了避免補土黏在上面，使用時務必沾水。

▲重現衣服縫線的造型時，使用雲母堂本舖的蝕刻片鋸，袖口則以較小的平鋸刻出痕跡。

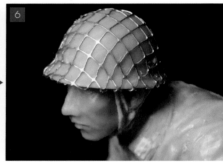

▲分隊長的鐵帽外覆蓋虎一式戰車用的引擎護罩蝕刻零件，當成偽裝網。其實我以前都是使用依照日本軍頭盔形狀編成的專用配件，但這次就是想挑戰重現偽裝網。

▲從TAMIYA 1/35三號突擊砲G型，削取擋泥板的止滑墊重現鞋釘。止滑墊也非常適合做成小顆凸鉚釘或鈕扣。完成組裝後，於表面噴塗亮灰色，確認表面處理情況。

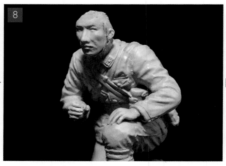

▲塗裝時，先稍微噴上白色消光漆，再以顯色佳的顏色打底。

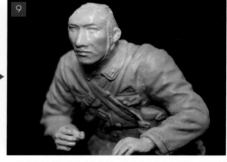

▲接著使用噴筆薄薄噴塗漆膜，進行大致的分色塗裝。軍服以橄欖褐（2）、消光白、土黃色混合作為基本色。基本塗裝與皮膚、衣服相同，皆屬較明亮的色調。

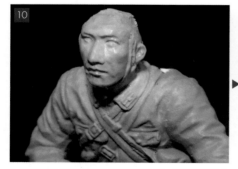

▲以面相筆畫出臉頰的紅潤部分與鬍渣痕跡，為皮膚色調注入變化。

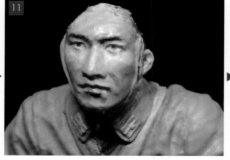

▲描繪肩膀與瞳孔細節。針對下巴下方的陰影，除了單純塗上焦茶色外，如果再添加少許的灰色或綠色，視覺上會更自然。

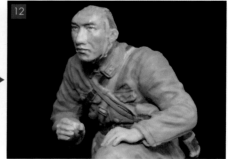

▲完成基本的分色塗裝後，針對衣服部分，噴上一層薄薄的消光劑，去除不自然的亮澤。臉部則可活用硝基漆本身的光澤。

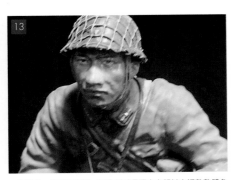

▲乾燥後，依漬洗要領，以溶劑稀釋壓克力顏料來調整整體色調，並強化凹陷處的陰影。壓克力顏料不會影響硝類底漆，乾燥後就完全消光。修補皮革與金屬等失去亮澤的部分，接著再使用琺瑯漆，針對想強調造型的區域上墨線，即完成塗裝。

由原型師親自操刀示範

九二式重機槍是日本軍隊相當具代表性的機關槍，普遍現身於各個戰場，那極為厚實的形狀充滿特殊魅力。當初《Armour Modelling》雜誌所附的PIT-ROAD產品，應該是首次商品化的塑膠射出模型，但精緻程度已達塑膠模型的極限。此外，彈藥箱與瞄準器等配件相當完備，亦是令人心動之處。

關於人形

將人形製作成原型就像是開箱模型組，因此基本上只須稍做調整，讓射手膝蓋的角度能貼合地面，姿勢本身並沒有太太的改造。但還是會充分假組，使握著機關槍的手與緊抓保彈板的手能夠服貼套合。

塗裝人形時，主要是使用漆膜堅固程度與乾燥速度皆符合筆者習慣的Mr. COLOR。陸軍軍服的顏色雖然令人稍微頭疼，但考量不同時期與材質差異，實際顏色也會相當多樣，因此我認為只要塗裝符合該人形形象的顏色即可。如果能針對部分區域賦予色調變化，便能夠使視覺表現更佳。皮膚部分則使用比高加索人的膚色更偏褐色或橘色的色系。

關於資料

製作九二式重機槍的情景時，已故的中西立太老師的名著《日本步兵火器》（大日本繪画出版）非常具有參考價值，裡頭詳細圖解重機槍的射擊姿勢與布陣方法，可說是最棒的資料。

此外，戰前的電影《土與軍隊》，更出現各式各樣的陸軍火炮（當然都是真品），亦是價值極高的資料。其中，敵軍藏匿的民宅經重機槍射擊後，逐漸瓦解的場面更是充滿震撼力（雖然外行人也能看得出發射的速度很慢……）。裡頭或許缺乏戰後娛樂作品般的浮誇感，但這部電影卻能從漠然前進的士兵步伐中，見證他們的悲喜，實在是相當傑出的作品。■

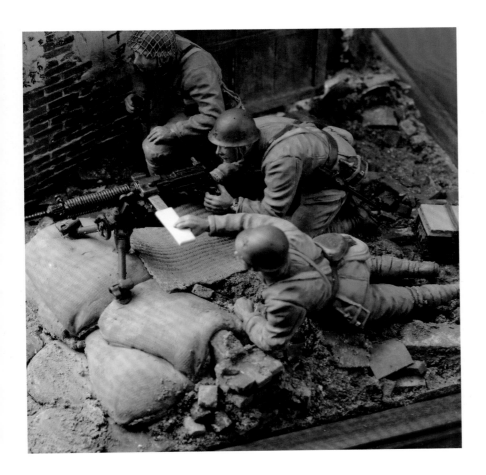

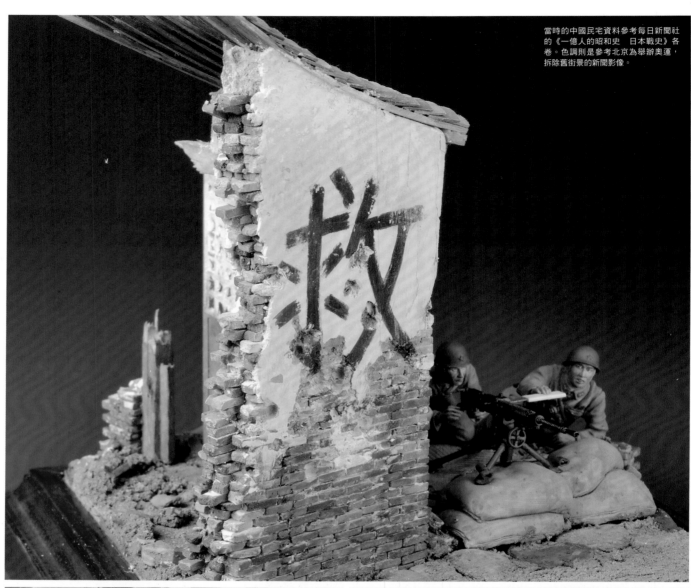

當時的中國民宅資料參考每日新聞社
的《一億人的昭和史 日本戰史》各
卷。色調則是參考北京為舉辦奧運，
拆除舊街景的新聞影像。

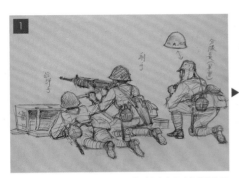

▲製作原型時所畫的意象速描。姿勢則是參考日本入侵緬甸時的拍攝照片。

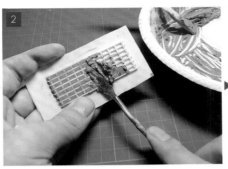

▲建物的紅磚頭是以石膏自製。使用EVERGREEN SCALE MODELS的塑膠材料做出模型框，再填入以壓克力顏料調色過的石膏，一次大量生產。添加太多顏料會使石膏無法順利硬化。可於模型框塗抹稀釋過的中性洗劑作為離型劑。

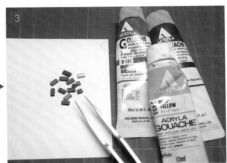

▲硬化後，從後側以榔頭敲打，將磚頭從模具上敲落後再上顏料。隨意塗色，成品會更逼真。

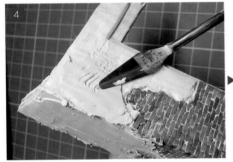

▲接著製作毀壞的民宅。在珍珠板塗抹木工白膠，黏上自製紅磚後，接著於外牆塗抹石膏。石膏變硬後以砂紙打磨表面。

▲屋瓦則是用較厚的和紙明信片，自行切成單塊狀。

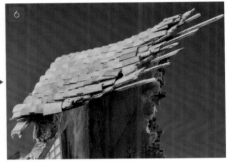

▲將和紙抵著筆刀握筆處，壓出圓弧狀，再以MR.HOBBY的Mr.COLOR上色，使顏色滲入。

▲門板是以EVERGREEN SCALE MODELS的塑膠材料組裝。可用筆刀的筆尖或較粗的耐水砂紙添加木紋，提升真實度。

▲木窗則貼上薄薄的和紙。貼在牆上的紙同樣以上色的和紙製作，文字則是以面相筆手寫而成。

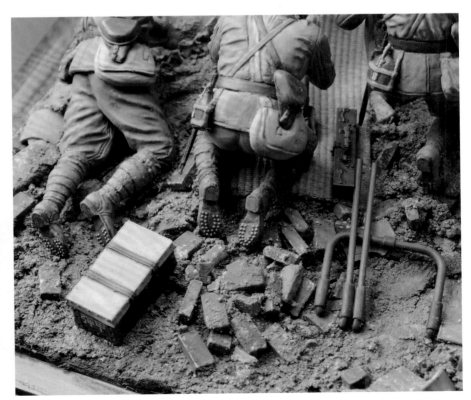

以噴筆呈現陰影～1

每位模型師塗裝人形時，所使用的塗料不盡相同，但無論哪款塗料，所有人在塗裝時都一定會強調暗部。該如何強調陰影，更是人形塗裝的樂趣之一。初學者或許會認為該在哪裡加入亮部與暗部效果，又該如何漂亮地呈現出陰影漸層，是作業難度相當高的環節。這裡要介紹如何搭配噴筆簡單塗裝出完美的陰影。

製作、撰文／頑固者1967
Modeled and described by Gankomono1967

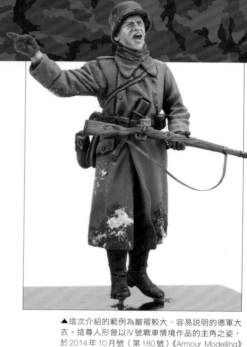

▲這次介紹的範例為皺褶較大、容易說明的德軍大衣。這尊人形曾以IV號戰車情境作品的主角之姿，於2014年10月號（第180號）《Armour Modelling》雜誌登場。

Jose Luis Lopez 獨創的「B&G」技法，其卓越的用色理論立刻讓此法遍及全球，市面甚至推出B&G技法專用的塗料。這次要介紹使用該技法的人形塗裝應用篇。

常見於戰車模型的……

或許會有讀者認為這個技法很類似戰車模型的某種技法，或者該說是應用？其實，《Armour Modelling》雜誌曾介紹的「B&G」技法，就是根據此塗裝法而來。從技法上來看，兩者同樣先以黑、白色加入陰影，再上一層稀釋到很薄的基本色，但這裡是使用穿透性比壓克力漆更強的硝基漆，藉此強化效果。除此之外，人形的光源絕對只來自上方，因此不用煩惱車輛會遇到的多光源問題。

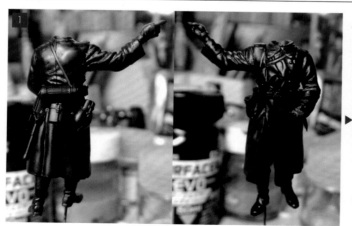

▲整個塗上GAIA EVO的黑色底漆補土。打底的同時，還能達到噴塗黑底的效果，非常推薦給各位。若有損傷或接縫處理不足，就趁此時予以修正。

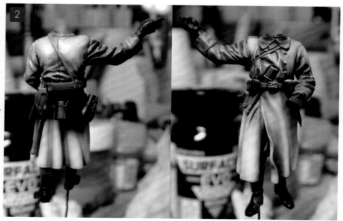

▲以亮部區域為中心，使用0.2mm的噴筆，從接近正上方的位置噴塗遮蔽性較強的GAIA消光白漆。裝備的暗部部分則從斜上方瞄準陰影處噴塗。

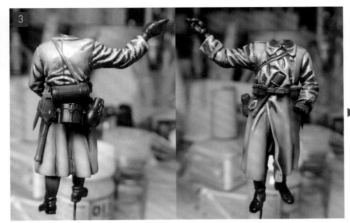

3

▲針對噴筆無法完全呈現,以及想特別強調皺褶凸處的亮部等部分,改用畫筆塗裝 GAIA 的消光白漆。此時可塗裝得顯眼些。

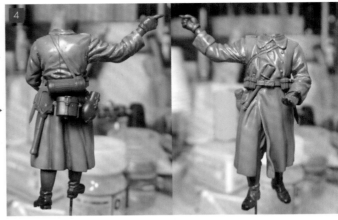

4

▲整個噴上稀釋 4～5 倍的硝基漆。圖中為噴塗一次時的狀態,必須分多次噴塗淡淡的顏色,而非一次完成。

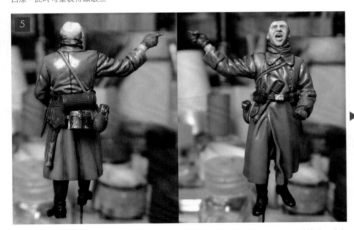

5

▲反覆噴 3～4 次後的濃度。噴塗過量會掩蓋好不容易做出的明暗層次,因此每次噴塗時,務必確認還保留多少亮部。

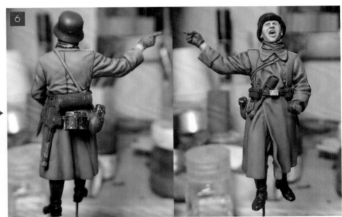

6

▲完成所有塗裝後,噴上消光透明漆+消光劑,完全去除亮澤。只有這個步驟是使用 TAMIYA 的壓克力漆。

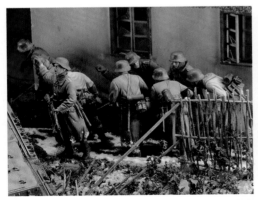

▲以噴筆呈現陰影的作業時間會比畫筆更短,因此在製作會搭配許多人形的立體透視模型時,使用噴筆塗裝會更有效率。特別是穿著大衣的德軍,軍裝皺褶線條往往較明顯,如果用畫筆描繪漸層容易產生色斑。此時,這個技法就能派上用場了。

完成!

噴筆的陰影呈現法
完成小型情景模型

接著讓我們一起欣賞，利用前頁介紹的噴筆塗裝陰影技法所完成的小型情景模型。這裡要請各位特別注意，無論哪尊人形，都是只運用幾個步驟，就能呈現出鮮明的漸層。希望各位能從中感受到這個技法的潛力無窮，即便只是單件作品，也能充分襯托出主角般的存在感。

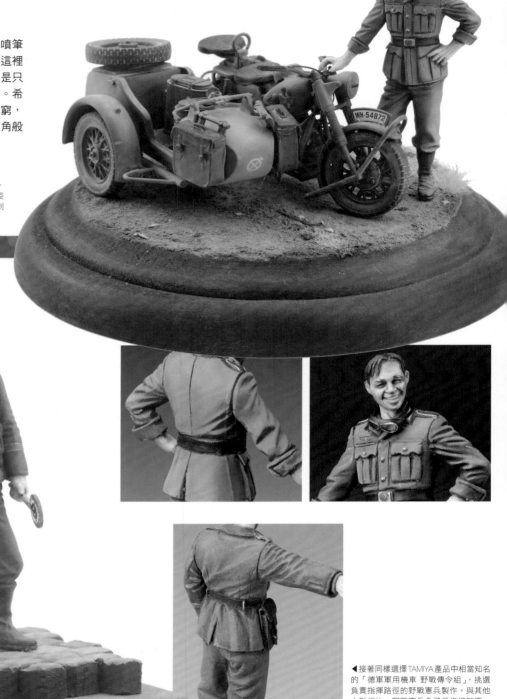

▶建議各位可先挑選無裝備、打扮隨意的人形來嘗試。這裡使用了TAMIYA「德軍步兵 自行車行軍組」中的站姿人形，製作成掛邊車駕駛。噴筆能夠表現出筆塗無法達到的滑順漸層效果。

◀接著同樣選擇TAMIYA產品中相當知名的「德軍軍用機車 野戰傳令組」，挑選負責指揮路徑的野戰憲兵製作。與其他人形相比，野戰憲兵多了幾條細皺褶，處理細緻漸層其實也是非常有挑戰性的作業。但只要使用本次介紹的技法，先畫出白色亮部，接下來以噴筆作業，就能大幅降低難度。

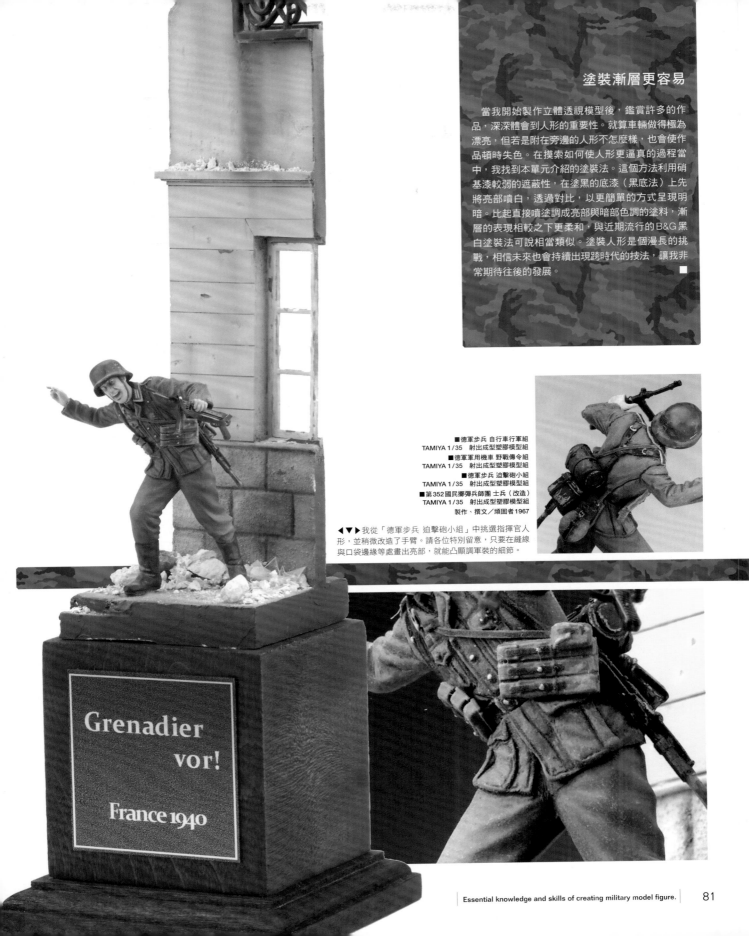

塗裝漸層更容易

當我開始製作立體透視模型後，鑑賞許多的作品，深深體會到人形的重要性。就算車輛做得極為漂亮，但若是附在旁邊的人形不怎麼樣，也會使作品頓時失色。在摸索如何使人形更逼真的過程當中，我找到本單元介紹的塗裝法。這個方法利用硝基漆較弱的遮蔽性，在塗黑的底漆（黑底法）上先將亮部噴白，透過對比，以更簡單的方式呈現明暗。比起直接噴塗調成亮部與暗部色調的塗料，漸層的表現相較之下更柔和，與近期流行的B&G黑白塗裝法可說相當類似。塗裝人形是個漫長的挑戰，相信未來也會持續出現跨時代的技法，讓我非常期待往後的發展。　　　　　　　　■

■德軍步兵 自行車行軍組
TAMIYA 1/35　射出成型塑膠模型組
■德軍軍用機車 野戰傳令組
TAMIYA 1/35　射出成型塑膠模型組
■德軍步兵 迫擊砲小組
TAMIYA 1/35　射出成型塑膠模型組
■第352國民擲彈兵師團 士兵（改造）
TAMIYA 1/35　射出成型塑膠模型組
製作、撰文／頑固者1967

◀▼▶我從「德軍步兵 迫擊砲小組」中挑選指揮官人形，並稍微改造了手臂。請各位特別留意，只要在縫線與口袋邊緣等處畫出亮部，就能凸顯調軍裝的細節。

Grenadier
vor!

France 1940

若說陰影漸層的滑順程度決定人形塗裝的成敗，可是一點也不為過。不過只要搭配噴筆，就能輕鬆呈現自然的漸層，同時還能看出陰影的走向，使收尾的運筆更加輕鬆。接下來就請吉岡和哉大師為我們解說這一石二鳥的方法。

製作、撰文／吉岡和哉
Modeled and described by Kazuya Yoshioka

關鍵是陰影的走勢

▲首先，整個噴上消光黑壓克力漆。接著上基本色時，為了更容易掌握亮部與暗部的分布，必須像圖片一樣從光源方向朝皺褶頂端稍微噴塗。

▲從圖片來看，基本色稍微覆蓋到陰影處。作業時，從亮部噴塗基本色，慢慢減弱調性，最後與暗部（打底的消光黑）相融合。如果噴筆可調整氣壓，這時就必須稍微降低壓力。

▲噴完基本色的狀態。這次使用的基本色，是以原野灰與淺海灰壓克力漆混色而成。

▲觀察噴完基本色的狀態，會發現暗部夾帶有原野灰，整體色調有些模糊，因此接著就要在暗部噴塗陰影的顏色。陰影使用的顏色是先將消光藍混合消光紅，調成紫色後再加點消光黑，減弱彩度。

▲接著使用畫筆塗上琺瑯漆。將消光黑混合原野灰，調成陰影的顏色，再加入溶劑稀釋。以皺褶最深處為中心，用畫筆重疊塗繪，慢慢增加陰影的深度。

▲以消光白混合原野灰，調成亮部用色，再用畫筆塗在以皺褶頂端為主的位置，加大基本色的色調幅度。接著同樣將亮部色以溶劑稀釋，重疊塗繪。針對筆塗所產生的色斑，可在最後噴上薄薄一層步驟 1 使用的基本色，就不會過於明顯。

舊化表現也能併用噴筆

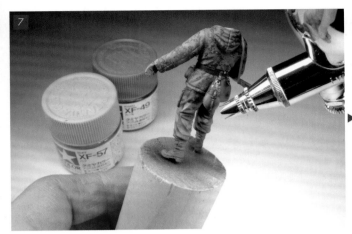

▲使用TAMIYA皮革色的壓克力漆，從膝蓋往下噴塗卡其色。愈下面顏色愈深。

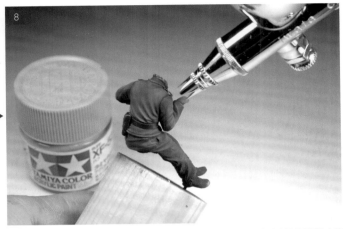

▲德軍戰車兵穿著的黑衣服比較看不出髒汙。針對這類深色衣服，可從上方噴塗稀釋過的皮革色，重現蒙上灰塵般的感覺，效果會很不錯。

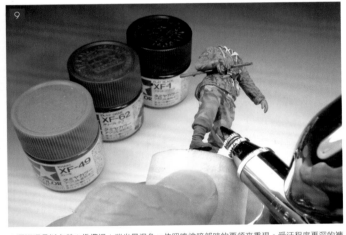

▲溼汙泥是以卡其＋橄欖褐＋消光黑混色，依照噴塗暗部時的要領來重現。受汙程度更深的褲管則加入較多的消光黑，看起來會更逼真。

▶我使用上方0.3mm（MR.HOBBY PS-264）與下方0.23mm口徑（Anest岩田的CM-CP）兩支噴筆。只要運用噴嘴口徑細、性能良好的噴筆，就能隨心所欲地控制塗裝效果，重現調性變化。

▲搭配使用顏料，更能提升質感。

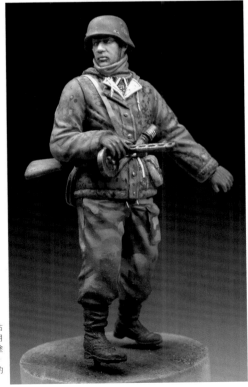

▶這尊人形外衣蒙塵、沾染泥濘的外觀，分別運用了亮部以及暗部的要領塗裝。不僅可強調立體感，還能同時達到舊化處理的效果。

運用新型水性漆「ACRISION」挑戰層塗加工法

由GSI Creos推出的水性漆塗料「ACRISION」，特色在於不帶有機溶劑的臭味，安全性較高。本單元將由太刀川カニオ大師操刀，介紹將此款新型水性漆特性發揮到極致的人形塗裝法。這裡雖然是以酒精水溶液稀釋，做法較為不同，但與稀釋塗料重疊塗裝的「層塗法」效果極為相搭。

製作、撰文／太刀川カニオ
Modeled and described by Canio Tachikawa

◀ GSI Creos 的 ACRISION 環保水性漆，改善乾燥時間過長、漆膜太弱、有機溶劑臭味等等既有水性漆產品的弱點，是款使用便利性明顯提升的水溶性塗料。

稀釋後的弱遮蔽性乃是強項

使用 GSI Creos 的 ACRISION 環保水性漆時，就算同樣用 ACRISION 打底，只要充分乾燥後，即便塗上稀釋得與顏料水一樣（以水1：酒精1比例的酒精水溶液，將塗料稀釋3〜5倍）的塗料，也不會暈開底漆，這樣便能塗上一層薄薄的顏色。若是重複塗上像玻璃紙一樣薄的塗層，利用錯開邊界的方式做出漸層，就是所謂的「層塗法」。ACRISION 經稀釋後，遮蔽性較差，很容易透出底漆，卻不易出現色斑，因此能放心地挑戰這項技法（相對地，也較不適合做舊化）。層塗時，如果要去除疊塗不慎產生的色斑或是過量的塗料，就必須趁塗料還沒完全乾燥前，以畫筆沾酒精擦拭。由於 ACRISION 的專用溶劑會破壞底漆，因此不推薦使用。　■

▲這次使用原色系調色。由於這套軍服的配色較好塗裝，為了凸顯塗裝效果，我挑選了造型較平庸的站姿人形。

▲紅木色以塗料1：酒精水溶液4：專用溶劑2的比例稀釋，使用噴筆從下方開始噴塗陰影處。

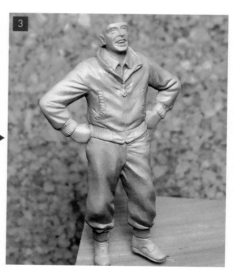

▲思考光線位置，從斜上方噴塗以相同方法稀釋後的白色。這時底漆會直接透出，考量 ACRISION 稀釋後的遮蔽性會變弱，噴塗白色時比例可改成3：2，稍微加量。

▲分色塗裝眼睛等細節時，若塗料調得太稀，會使遮蔽性變弱，還在瞄準塗裝位置時塗料就先乾掉了。因此必須以筆尖混合原液與緩乾劑，以疊上顏色的方式塗裝。

▲以紅木色塗裝最暗的區域。這時的顏色雖然必須深一點，但若以專用溶劑稀釋，反而會使塗料產生黏性，因此得改以酒精水稀釋。

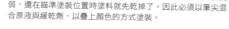

▲將基本膚色以塗料1：酒精水溶液4的比例稀釋，分數次上色。留意這個作業必須與步驟 5 最暗部的交界重疊。

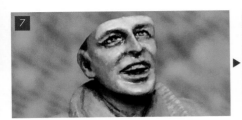

▲以相同的稀釋膚色＋橘色塗裝中間部分。切勿一次塗完，要分次慢慢上色。錯開分色邊界，就能呈現漸層的效果。

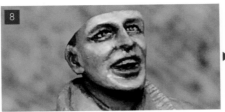

▲以相同的膚色＋紅色加強臉頰、鼻子四周、耳朵等必須稍微帶紅的部分。

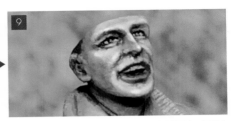

▲以相同的膚色＋白色，接著點綴鼻頭、臉頰顴骨處、下巴尖等亮部。

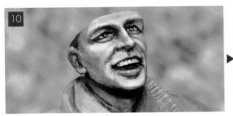

▲重複步驟 **6～9**，將顏色邊界調整到非常自然的狀態，就算大致完成臉部的作業。最後再以稀釋到很淡的藍色畫出鬍鬚。

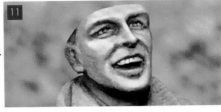

▲如果分色邊界太明顯，或是不容易加入漸層效果時，可在分色塗裝後，再以稀釋5倍左右的淡膚色整個均勻上色，如此便能暈開顏色，使漸層變得柔和。

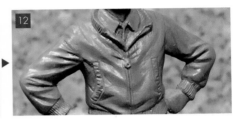

▲上衣顏色稀釋5倍左右，均勻地上色。圖中因為與實際陰影重疊，效果看不太出來，但受到遮蔽弱的影響，上衣會透出以噴筆噴塗時的底漆濃淡變化，這樣其實就能表現出陰影。

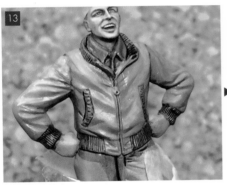

▲上衣色添加白色，描塗亮部。上衣的針織部分則是使用稀釋過的紅木色入墨線。就算稀釋得很淡，ACRISION 也不會破壞底漆，因此在呈現陰影上相對容易。

▲褲子也是以相同的要領塗裝，透出底漆。只要和上衣一樣，將塗料稀釋到很淡，並以同樣方式塗裝，就能自然呈現陰影。

▲褲子色添加白色，塗繪亮部；另外混合黑色，沿著最暗處加強整體的層次變化，提升立體感。最後再噴上一層 ACRISION 的消光透明漆。這款消光透明漆雖然能完全去除光澤，卻也容易出現白化。此時便可以稍微擦拭 TAMIYA 的模型蠟，恢復亮澤，透過局部調整還原素材的質感，就算大功告成。

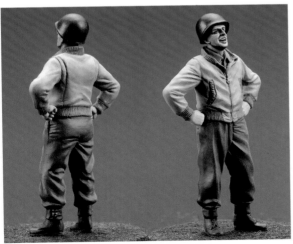

（圖右）以酒精水溶液稀釋，運用層塗法上色。層塗法不僅比其他任何一種塗裝法都還要適合這款塗料，成品的表現也不輸給既有的塗裝法。
（圖左）入墨作業也是使用 ACRISION。即便是同類型的塗料，只要完全乾燥後就不會使下方塗層暈開，這就是 ACRISION 的厲害之處。

發揮水性壓克力漆特性
塗裝 TTsKo 迷彩

在所有水性壓克力漆產品中，又以 Vallejo 的塗料較適合塗裝人形。除了畫筆的吸附性與塗料延展性佳等優點外，還擁有非常好的遮蔽性，相當適合搭配筆塗法。另外還有噴筆專用的塗料，因此使用範疇相當廣泛。

製作／小只理太
Modeled by Rifuto Otada

■ BTR-80 裝甲兵員運輸車／
聯邦軍特殊任務部隊人形　特別限定組
MONO CHROME 1/35　樹脂灌模型組／
射出成型塑膠模型組
Russian BTR-80 APC w/Figure
MONO CHROME 1/35 Injection plastic kit/Resin cast kit

俄羅斯軍武熱潮
相關產品持續推陳出新

為了重現 1990 年左右的現役俄羅斯軍隊裝備，我選擇了第一次車臣戰爭中相當常見的綠色系 TTsKo 迷彩做塗裝。俄羅斯幅員遼闊，地理風土豐富多變，為了因應不同的地形環境，俄羅斯軍裝擁有非常多款的迷彩服，因此塗裝不同的花樣時就變得相當有趣。

由於人形為樹脂材質，因此組裝時首先要去除離型劑。一般會使用中性洗劑清潔，我自己則會用假牙清潔劑。另外，除了要使用瞬間膠黏著外，其他做法都和射出模型組相同。

塗裝也是按照平常的方式，先塗黑再上白色，畫出陰影。接著我用畫筆重複疊上淡淡一層 Vallejo 壓克力漆。描繪迷彩紋樣時，我認為以稍微誇大的方式，減少陰影表現，就能帶出應有的氛圍。上完色後，再以消光劑上一層防護，皮革部分則用 SATIN VARNISH 半光澤保護漆稍微增加亮澤，金屬部分則是塗上金屬色。短槍用鉛筆刮出較鈍的光澤，就能提升質感，達到畫龍點睛的效果。

現役俄羅斯軍用車輛商品不斷推出，這也令我期待不僅僅俄羅斯現役軍隊，市場還能推出更多與車輛搭配的人形商品。光是把這尊人形擺在戰車旁，就會變成完全不一樣的作品呢。

相信今後以 3D 掃描列印技術推出的人形產品會不斷增加，我認為每種產品各有其優勢。具體比喻的話，類比造型與數位造型就像是「繪畫」，而 3D 列印則是像「照片」。　　　■

◀ 本次的主題是 1990 年代初，於第一次車臣戰爭中登場的俄羅斯聯邦軍特殊任務部隊的隊員，裝備 K6-3 頭盔，搭配 6b5 防彈背心與 AKS-74 步槍。BTR-80 特別限定模型組的所附人形，也能組裝上 T-72B/B1、T-80BV 及 BMP 等曾投入車臣戰爭的俄羅斯主要現役戰車。隨著戰車模型組不斷推陳出新，能選擇的現役俄羅斯步兵產品卻意外地稀少，因此這尊人形可以說相當重要。

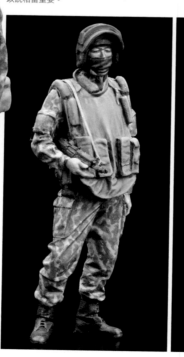

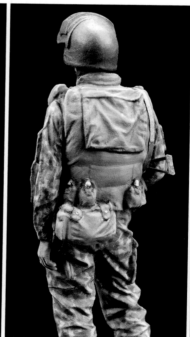

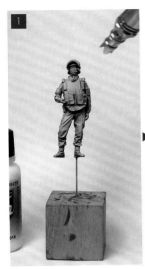

▲ 上色前，先整個塗黑，再噴白色。迷彩服較難看出陰影（雖然這就是迷彩的效果），因此要事先加入陰影。

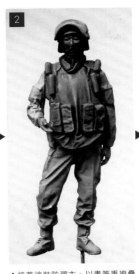

▲ 接著塗裝防彈衣。以畫筆重複疊上稀釋過的塗料，強調陰影處。

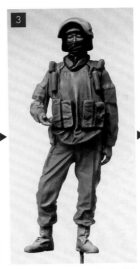

▲ 塗繪迷彩服。迷彩服上色時，要先畫面積最大，或是最亮的顏色。這個順序能夠使後續作業更輕鬆。首先先塗淺棕色。

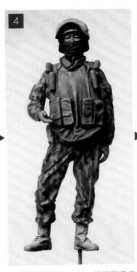

▲ 描繪綠色迷彩紋樣。仔細閱讀相關資料，迷彩表現愈誇張，愈有助於視覺的呈現效果。

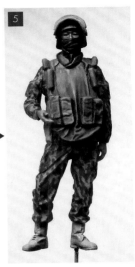

▲ 接著畫出棕色紋樣。如果感覺哪處不協調，務必在此時修改。

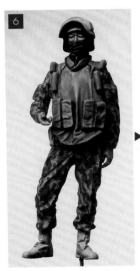

▲ 以稀釋的塗料畫出陰影。下手太重的話看起來會髒髒的，因此要比畫單色時收斂些。

▲ 噴塗 GOOD SMILE 的 0% SUPER CLEAR，完全去除光澤。

▲ 使用畫筆，塗上 SATIN VARNISH 半光澤保護漆，使皮革稍微帶點亮澤，彰顯質感。槍枝則是以鉛筆刮塗，呈現出金屬質感，接著黏著。

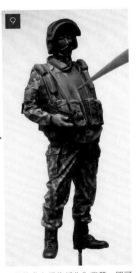

▲ 最後黏上細條紙作為背帶，即可完成。

這次塗裝的主題是蘇聯末期在第一次車臣戰爭中相當常見的 TTsKo 迷彩。俄羅斯幅員遼闊，有非常多種迷彩紋樣，就算是本次的 TTsKo 迷彩軍裝，也分成棕色系或綠色系等各種色調。模型組的解說圖中，實際軍裝的顏色雖然是整體偏棕色的款式，但這次我改用融入森林色調的方式來呈現。為了重現細緻的迷彩花紋並強調纖細的造型，我選擇較容易展現陰影效果的 Vallejo 水性壓克力漆來塗裝。右圖為迷彩花紋的放大圖以及使用的塗料，可作為各位使用 Vallejo 時的基本色參考。此外，模型組的說明書中印有將原尺寸縮小成 1/35 的迷彩紋樣，我也參考了此紋樣和顏色分布，將迷彩畫得稍微大一些。

A 074
中綠色

B 143
消光土色

C 115 + 120
卡其＋皮革色

透視小型情景模型
重新挖掘壓克力漆的優勢

塗裝人形時可少不了水性壓克力漆。歐美模型師塗裝人形時，多半以水性壓克力漆為主流。有鑑於使用上的優勢與效果，水性壓克力漆也逐漸在日本國內普及。基本塗裝法與前面介紹的琺瑯漆一樣，都是採重疊塗裝手法，因此本單元將重點聚焦在以壓克力漆塗裝人形後的效果表現。

製作／小只理太
Modeled by Rifuto Otada

■Vallejo MODEL COLOR
（每罐不含稅290日圓）
Ⓜ VOLKS

Vallejo壓克力漆的質地細緻，顏色種類豐富，多到甚至讓人不知從何選起。另外有特別開發軍事模型專用的系列與顏色組，方便初學者快速備妥顏色，不用擔心如何選擇，非常推薦給各位。

■德軍 野外廚房 午餐時間
RIICH. MODELS 1/35
射出成型塑膠模型組
GERMAN FIELD KITCHEN with soldiers LUNCH TIME
RIICH MODELS 1/35 Injection plastic kit

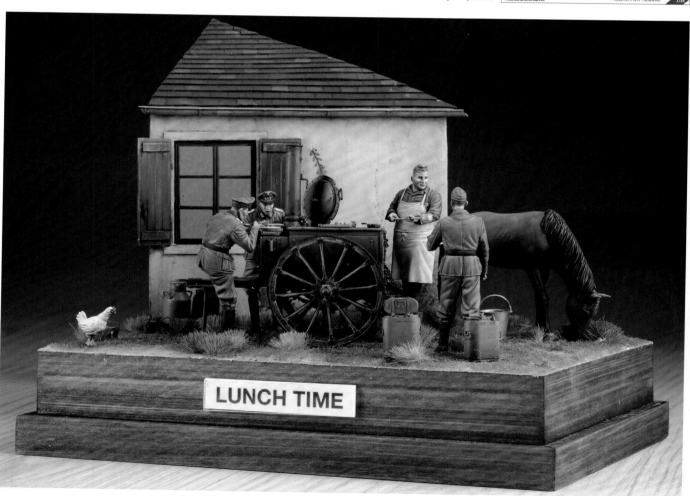

壓克力漆的漸層畫法

塗裝人形時，亮部與陰影這些不可或缺的表現，會隨著塗料性質不同而有所差異。
如果以壓克力漆塗裝，不僅能以稀釋塗料逐漸改變顏色，同時還能以慢慢縮小塗裝
面積的方式，表現出漸層效果。

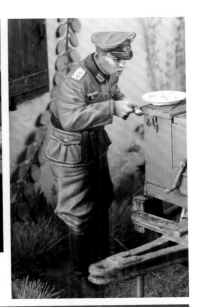

▲放大人形，會發現亮部與暗部並非透過漸層表現，而是直接描繪。其實
光層與影層感覺就像樓梯，重疊疊色。只要這種階梯式的描繪法愈細緻，
漸層就會愈滑順。

▲拉開距離，觀察同一尊人形。與近距離觀察相比，亮部與暗
部的階梯漸層變得更自然滑順。這是適合疊色塗裝的壓克力漆
才有辦法運用的手法，也只有壓克力漆才能在重複塗上薄薄的
漆膜後還能透出底漆。

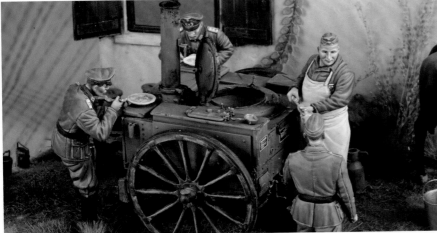

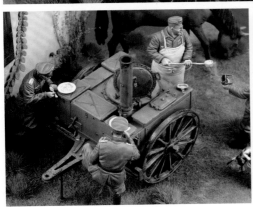

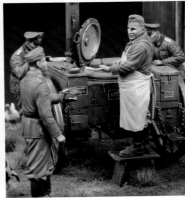

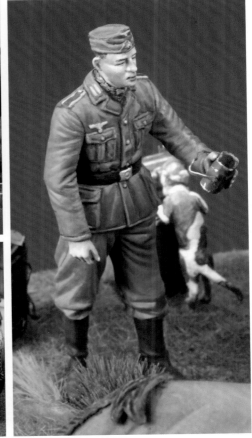

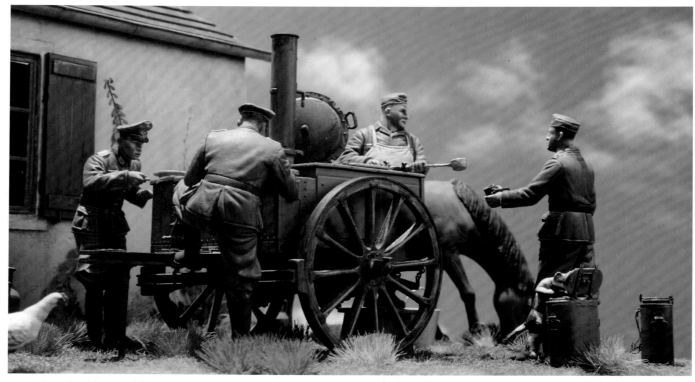

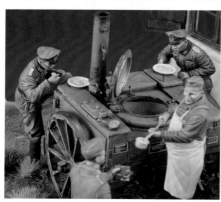

RIICH. MODELS 的野外廚房模型組中,除了野外廚房設備,還附有2名用餐軍官、2名配膳士兵,以及馬、雞、貓等動物,也包含各種裝飾配件。雖說是軍事模型,但只要擺出這些配件,就能重現平和的用餐情境。即便是內含諸多華麗用色的歷史人形領域,顯色較佳的壓克力漆從以前就非常受到喜愛;即便運用在軍事人形上,顯色豔麗的壓克力漆也相當適合用來襯托和平的主題。

簡易製作溼式調色盤
延長塗料乾燥時間

A 塗裝需要使用多種顏色的人形時,我們都會希望調好的顏色能保存更長的時間。此時,溼式調色盤就能派上用場了。B 在淺盤擺入廚房紙巾,倒入水。C 接著只要鋪上烘焙用紙,就能輕鬆自製溼式調色盤。

塗裝人形的亮部與暗部時,方法與琺瑯漆相同,同樣需要利用溶劑充分稀釋塗料。Vallejo 塗料一般用水稀釋,但若要塗裝細緻的人形,建議使用過濾水中雜質的「精製水」,會比較容易上色。

推薦稀釋作業搭配精製水

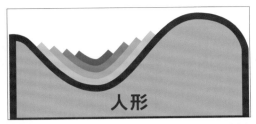

▲凹陷處塗繪暗部時的切面。塗裝的面積會變愈愈小，塗料則會愈深，藉此呈現陰影。除了使用基本色＋黑色，還要再混入少許的藍色及紫色，就能調配出與實際陰影幾乎無差的顏色。

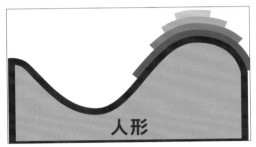

▲凸起處塗繪亮部時的切面。愈靠近凸處頂點，就要以基本色混合白色，並愈塗愈亮，塗裝面積也隨之縮小。塗裝亮部時，重點在於塗料要比暗部再淡一些，同時不可過量。如果塗上太多亮部，反而有損層次表現，看起來整片都成了白色。

水性壓克力漆的魅力
可透過疊塗加深色調

雖然是塗裝人形，但我都會用噴筆先噴黑，再從上朝下噴塗白色，這樣就能形成自然的陰影。噴筆塗裝時雖然會使用硝基漆和Vallejo壓克力漆，但筆塗基本上只會使用Vallejo壓克力漆。這是考量到塗料變乾後，也不會溶掉下層的底漆（不過TAMIYA的琺瑯漆依然無法避免呢），所以非常適合用重疊塗裝；再加上壓克力漆沒有令人討厭的臭味，也不含有機溶劑，使用上相當安全。此外，較不會產生亮澤也是我推薦水性壓克力漆的考量之一。Vallejo壓克力漆在調色上偏深，調裝人形的陰影時，要稀釋得非常淡，因此使用上出乎意料地經濟實惠，每次僅取用所需份量的容器設計也相當加分。

塗裝基本色時，雖然是用畫筆塗繪，但為了避免已經完成的陰影消失，因此塗料要稀釋得稍微薄一點。雖然可以用水稀釋，但為了使塗裝成果看起來更細緻，我是利用隱形眼鏡專用的精製水來稀釋。接著還要加入陰

影，如果在畫陰影之前先噴上消光劑，塗料會更容易咬色。而我自己在畫陰影時，會依照亮部→暗部的順序塗裝；至於調色的程度，必須稀釋得比基本色再淡一些（差不多要能透出底漆），調出5種不同程度的亮度，並以面相筆重複疊塗。隨著色調愈變愈亮，塗裝的面積也會愈來愈小。暗部也是以相同方式處理，但顏色要調得比亮部更薄。

這次為了展現出軍官服與士兵服的質感差異，軍官的衣服稍微帶點藍色。雖然到了大戰後期時，士兵軍服的色調偏重茶色，但作品的背景設定為大戰中期，因此我選擇原野灰色。全部上完色後，先噴一層消光劑，保護漆膜。接著在皮革等帶光澤的裝備部位塗上SATIN VARNISH，呈現半光澤效果；金屬部分則是分色塗裝金屬色。最後將人形黏在地面時，務必戴上塑膠手套作業，避免直接用手觸碰人形。黏著時，也別忘了插入銅線，加強固定。 ■

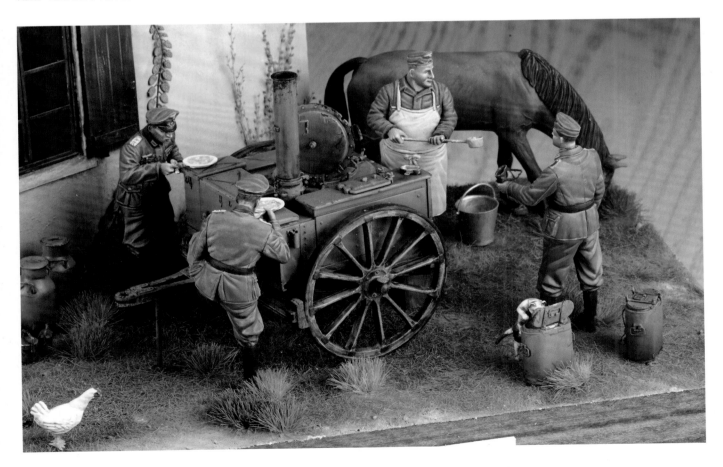

結合開頂式自走砲
重現驚心動魄的戰鬥劇

不同於艙門關上、完全密閉的裝甲戰車，開頂式的自走砲能夠從外面看見組員。以開頂式自走砲搭配人形製作情景模型時，能將其特色發揮至極限的，當然就是戰鬥場景了。要在狹窄的車內放入作戰中的人形，或許令人覺得難度很高。這裡就讓我們使用市售的射出成型塑膠人形組，挑戰胡蜂式驅逐戰車的小型戰鬥情景模型。

■德軍自走砲兵模型組 Vol.2
Tristar 1/35 射出成型塑膠模型組
■德軍自走砲組員
DRAGON 1/35 射出成型塑膠模型組

GERMAN SELF-PROPELLED GUN CREW SET Vol.2
Tristar 1/35 Injection plastic kit
GERMAN SELF-PROPELLED GUN CREW
DRAGON 1/35 Injection plastic kit

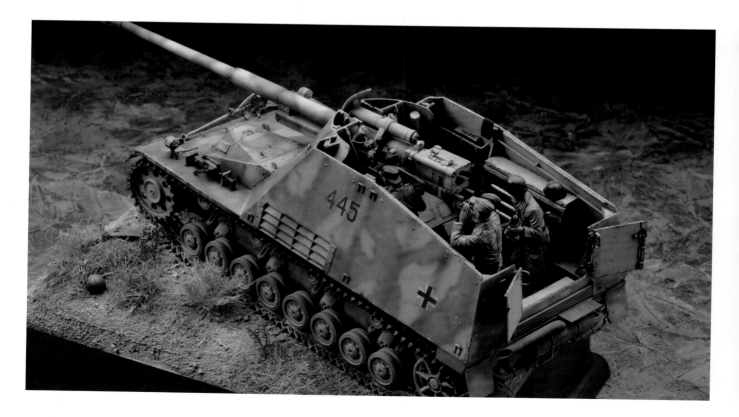

■胡蜂式驅逐戰車自走砲
DRAGON 1/35 射出成型塑膠模型組
製作、撰文／上原直之

Sd.Kfz.164 HORNISSE
DRAGON 1/35 Injection plastic kit
Modeled and described by Naoyuki UEHARA

▲塗裝前，先將人形放入戰車內，確認位置。下筆之前一定要找出自己可接受的配置，加以微調，使配置符合需求。若是少了這個步驟，成品的故事性將會大打折扣，請多加留意。

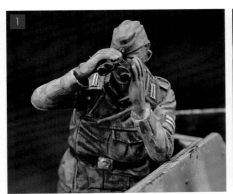
▲使用望遠鏡窺探前方戰況的車長。

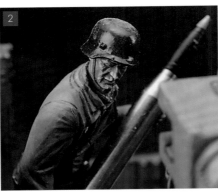
▲填裝手抱著砲彈,以備迅速填裝下一枚砲彈。

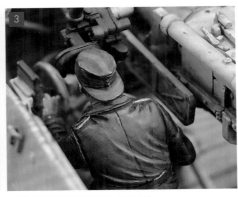
▲瞄準手的眼睛緊盯著瞄準器,鎖定目標。

▲第二填裝手從架上取出8.8㎝的砲彈。每尊人形都擺出應有的姿勢,使得場景乍看之下無從挑剔。但是要使這個正規場景散發出緊張的氛圍,其實比想像中困難許多。透過這次製作小型情景模型,更能深刻體會要在自走砲這麼狹窄的車內上演一場情境劇,可是既困難又有趣。

還原煙硝瀰漫的戰鬥氛圍
關鍵在於人形姿勢

如果想運用自走砲等開頂式裝甲戰車述說故事情景,我認為重現戰鬥的過程會是最佳的選擇。不同於一般密閉戰車,若是能透過開頂式自走砲展演士兵戰鬥的英姿,我們也能從成品感受到其中的緊繃氛圍。於是,我這次試著挑戰胡蜂式驅逐戰車的小型戰鬥情景模型。

決定好情景模型的場面後,就要尋找最重要的人形。但是以現有的塑膠模型組來看,呈現戰鬥姿勢的人形種類其實非常少。其中,Tristar與DRAGON有推出作戰中的自走砲組員,於是我這次選擇使用這兩個品牌的產品。Tristar模型組雖然沒有特別強調要搭配哪款車輛,但從設計上來看,使用望遠鏡窺探的車長,以及眼睛貼著瞄準器並操縱方向盤的砲手,可是能與犀牛式(胡蜂式)驅逐戰車完美搭配。但在組裝好車輛之前,得先將砲手與大砲做搭配。另外也要留意主砲能在組裝完成後拆卸下來,最後擺入人形時會比較輕鬆。填裝手則是將砲彈推進膛室的姿勢,改成抱著砲彈的姿勢。這時我發現填裝手的左肩稍微上翹,於是做了切削修改,我還特別將這名填裝手的頭部進一步換成帶頭盔的備用頭部。蹲著從架上拿取砲彈的士兵則取用自DRAGON的模型組,模型組本身是搭配黃鼠狼III驅逐戰車,右臂沿用模型組的零件,左臂則以AB補土重新自製。該尊人形的腰部稍嫌纖細,於是我在胯下夾入塑膠板,加粗腰部。

各位或許會覺得要在狹窄的車內配置人形非常困難,但只要明確規劃出每尊人形負責的工作,就能很快地配置妥當。當然,在決定姿勢的階段裡,還是必須多花心思微調。

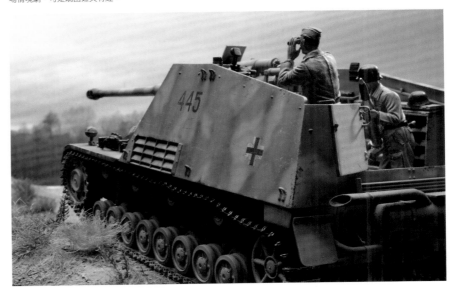

▲將模型直接組裝。這個階段先不要黏上望遠鏡，否則接下來的臉部塗裝作業會變得很困難。

▲迷彩的基本色為TAMIYA皮革色和甲板色的混色。綠色部分使用Vallejo的327號＋322號，棕色使用183號＋322號的混色，縱向線條則使用102號。

▲塗完基本色時的狀態。這時要噴塗MR.HOBBY消光透明水性漆，保護漆膜。

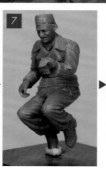

▲砲手也是直接組裝。可事先微調手臂，使手部確實與方向盤套合。

▲塗裝皮膚時，同樣都是用Vallejo的塗料。使用顏色為015號、018號、136號、148號、343號。

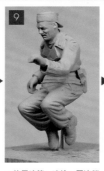

▲使用噴筆，噴塗一層液態補土打底。表面稍微有些粗糙的話，塗料的咬色成果會更好。

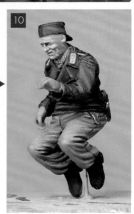

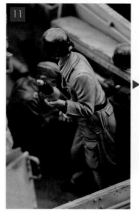

▲除了雙臂以外，直接組裝其餘零件。手臂沿用同款模型組中的零件。

▲換成帶頭盔的樹脂製備用頭部。針對感覺有些上翹的左肩做了切削修改。

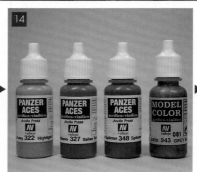

▲▶試著將作業服塗裝為帶點藍的灰色。使用Vallejo的322＋336＋327＋061混色。為了強調頭盔，塗上稍微偏黑的顏色。

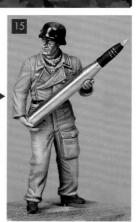

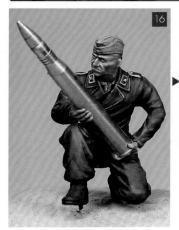

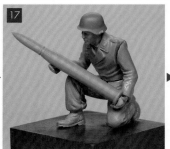

▲用DRAGON的手臂試著假組，但發現手臂會變得很不自然，於是進行改造。

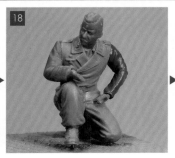

▲右臂使用Tristar的零件，左臂則是用小綠補土（GREEN STUFF）自製。頭部也是換成Tristar的零件。

▲黑色軍裝使用TAMIYA的琺瑯漆塗裝。基本色為消光黑＋甲板色，亮部再混入白色，陰影則添加消光黑。

▲為了讓填裝手緊緊握住砲彈，整個塗完後，又以補土重做手指的部分。確實握住物品的動作更能夠發揮臨場感。

▲等補土完全變硬後再上色。先塗完衣服與臉部，再將補土上色，這個順序能夠使塗裝作業變得更順利。

基本上，胡蜂式驅逐戰車都是直接使用DRAGON的模型組零件做組裝。由於作品設定的情景為戰鬥中，因此只將履帶改成MODELKASTEN的產品。塗裝作業全部使用TAMIYA壓克力漆，以深黃加消光白混合成基本色，並加入少許的皮革色與沙漠黃，綠色迷彩是以橄欖綠加深黃與少許的消光白，棕色則是用消光棕混合深黃色。畫完迷彩後，便可以貼上水貼，接著再以噴筆噴上一層MR.HOBBY的消光透明漆（20號）。等透明漆完全變乾後，再用松節油稀釋焦赭色油彩，並以濾鏡塗裝的要領清洗。清洗時無須擦拭，不斷地疊加稀釋過的油彩。掉漆的舊化效果則使用Vallejo的塗料；迷彩剝落、露出基本色的部分使用116號＋125號＋001號；金屬生鏽處則是以148號＋150號混色描繪。最後再以深棕色噴出陰影。為了統一色調，整體還要噴上Humbrol沙土色，才算是完成戰車的部分。

最後使用木製台座，以三合板製作立框，並漆上紅木色亮光漆，完成地台。地面利用保麗龍做出斜度，接著鋪上模型用黏土。等黏土變乾，再撒入人工草與麻繩，並修剪為適當的長度，植入黏土。地面的塗裝也是使用Humbrol塗料，草的部分要先用硝基溶劑稀釋Humbrol的塗料後再上色。最後利用TAMIYA的皮革色壓克力漆乾刷草與地面，便大功告成。■

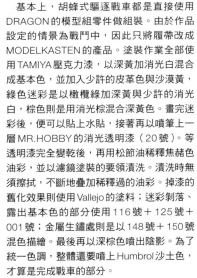

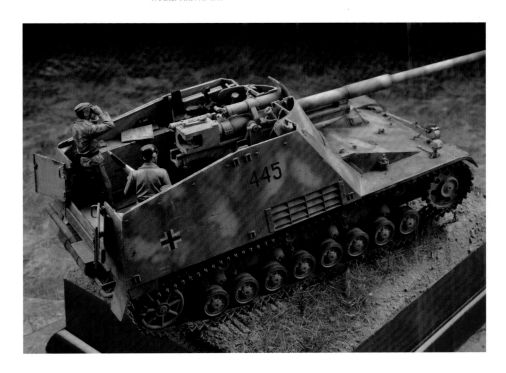

出　　　　版╱楓書坊文化出版社
地　　　　址╱新北市板橋區信義路163巷3號10樓
郵 政 劃 撥╱19907596　楓書坊文化出版社
網　　　　址╱www.maplebook.com.tw
電　　　　話╱02-2957-6096
傳　　　　真╱02-2957-6435
作　　　　者╱Armour modelling編輯部
翻　　　　譯╱蔡婷朱
責 任 編 輯╱江婉瑄
內 文 排 版╱洪浩剛
港 澳 經 銷╱泛華發行代理有限公司
定　　　　價╱380元
初 版 日 期╱2019年10月

國家圖書館出版品預行編目資料

軍事模型人形製作指南 / Armour modelling
編輯部作；蔡婷朱譯. -- 初版. -- 新北市：楓書
坊文化, 2019.10　面；　公分

ISBN 978-986-377-524-9（平裝）

1. 模型　2. 工藝美術

999　　　　　　　　　108012578